全国高等院校艺术设计规划教材

POP广告创意与设计
（第2版）

肖英隽　主　编

清华大学出版社
北　京

内 容 简 介

本书作为高等艺术院校设计专业的教学用书，根据艺术教学的需要，深入研究和剖析了POP广告设计的创意构图、设计方法及表现手段，内容丰富翔实，生动有趣。全书共分为10章，分别对POP广告设计的来源及发展、POP广告设计的实用工具、POP广告设计的分类、创意与构图、POP广告设计的字体书写规律等进行了全面的分析与讲解。书中不仅讲解了平面与立体的POP广告设计，还对手绘POP广告设计与电脑POP广告设计展开了较详细的实战演示。本书力求开拓学生的设计思维，提供专业的设计方法和途径。

本书可作为大专院校视觉传达、广告设计、装饰设计、环境艺术等专业师生的学习和教学参考用书。

本书封面贴有清华大学出版社防伪标签，无标签者不得销售。
版权所有，侵权必究。举报：010-62782989，beiqinquan@tup.tsinghua.edu.cn。

图书在版编目(CIP)数据

POP广告创意与设计/肖英隽主编. —2版. —北京：清华大学出版社，2019 (2024.9重印)
(全国高等院校艺术设计规划教材)
ISBN 978-7-302-52160-0

I. ①P… II. ①肖… III. ①广告设计—高等学校—教材 IV. ①J524.3

中国版本图书馆CIP数据核字(2019)第013854号

责任编辑：陈冬梅　桑任松
装帧设计：刘孝琼
责任校对：李玉茹
责任印制：杨　艳

出版发行：清华大学出版社
网　　址：https://www.tup.com.cn，https://www.wqxuetang.com
地　　址：北京清华大学学研大厦A座　　邮　编：100084
社 总 机：010-83470000　　邮　购：010-62786544
投稿与读者服务：010-62776969，c-service@tup.tsinghua.edu.cn
质量反馈：010-62772015，zhiliang@tup.tsinghua.edu.cn

印 装 者：三河市铭诚印务有限公司
经　　销：全国新华书店
开　　本：190mm×260mm　　印　张：12.75　　字　数：210千字
版　　次：2011年1月第1版　2019年3月第2版　　印　次：2024年9月第6次印刷
定　　价：58.00元

产品编号：078248-01

编委会 Editors

本书编委会

主编：肖英隽

编委会委员（排名不分先后）

张 立　刘 阳　马 澜　刘 静

张媛媛　郑 方　卢艳平

前言 Preface

POP广告是为配合商家促销而在购物场所内外所做的宣传广告。在我国市场经济深入发展的今天，POP广告对超市、商场、专卖店、企业、饭店等的日益繁荣有着不可替代的促进作用。POP广告的创意设计表现融合了强烈的商业特质，因而成为当今时尚经济的广告形式和商家营销、促销的有力手段。

在广告无处不在的今天，由于媒体种类的繁多和新媒体不断被开发，广告主对广告设计商业效果也更加注重。POP广告的突出点是近距离面对消费者，广告的注意点就在消费者身边，其说服效果远胜于其他广告形式。它极富引导消费倾向的价值，用最简洁、最明确的方式宣传了产品性质及特点，让消费者看到产品的同时感受到这份说服力，从而达到了理想的广告效果，也越来越得到商家的重视。基于社会对POP设计人员的大量需求，POP广告设计也成为艺术类院校设计专业的一门重要课程。

作者根据当今市场的发展和多年从事POP广告设计教学的实践经验，针对POP广告传统教育与现代设计的特点，对POP广告设计进行了系统的归纳与总结，并在参考大量国内外同类书籍的基础之上，撰写了这本POP广告创意与设计的专业教材，希望能给POP广告的教学与设计带来一点新意，同时也愿意得到同行的批评和指正。

POP广告设计是一门实践性极强的课程。为使学生能在较短的时间内全面提高POP设计的创作水平，提高学生的从业素质，本书通过对理论系统性的阐述，从实战的角度入手，深入剖析了POP广告设计精彩案例的独到创意、设计方法及表现手段。

本书以广告设计所需的职业能力培养为核心，通过对大众心理深刻的洞察力、文字表现能力、设计能力、造型艺术基础和设计技能的培养与训练，使学生具备POP广告设计所必需的基本功底以及工具、材料、表现技法的运用技能。

本书共分为10章，分别对POP广告设计的来源及发展、POP广告设计的实用工具、POP广告设计的分类、创意与构图、POP广告设计的字体书写规律等进行了全面的分析与讲解。书中不仅讲解了平面与立体的POP广告设计，还对手绘设计与电脑POP广告设计展开了较详细的演示。书中配有许多国内外优秀的图片，并收录了大量的课堂作业，插入了绘画、广告、装潢设计的实际案例，文图新颖，通俗易懂。其中包括POP广告海报、指示牌、POP广告展架设计、各类陈列架等，可开阔学生视野，尤其是书中所展示的教师作品和学生课堂作业，对学生具有一定的启发作用。精彩的作品点评使学生能在较短的时间内全面提高设计的创作水平，为学生将来应对职场的挑战打下良好的基础。

本书的侧重点是：加强对POP广告实用艺术与商业价值的探讨和教学。POP广告设计课程是让学生通过学习掌握这门操作简便、实用性强、具有独特艺术性的设计本领。根据以上几点，本书在全面概括POP广告设计理论的基础上，重点强调POP广告设计在不同场所的实际应用，加强POP广告插画及POP广告字体技法练习。本书每个教程单元为一个相对独立的阶段，通过POP设计实际案例的一案一析，指导学生的作业练习，并使每个单元与下一单元产生整体的关系，以强化学生对创意图形、字体艺术的学习，提高学生的审美能力和文化素养，加强学生对现代POP广告设计的借鉴和运用，使之形成特有的设计思维。

本书由肖英隽主持编写,具体分工如下:肖英隽编写第1、3、4、5、10章;马澜编写第6、8章;刘静编写第7、9章;刘阳编写第2章;其他参编人员还有张媛媛、李娜、于键、肖楠、赵长娥、白天佑、高彬、王竹林、刘利、李峰等。

 本书是第2版,在第1版的基础上进行了修订,修正了第1版中的一些错误,并调整了部分案例。在本书编写的过程中,由于时间紧迫,作者水平有限,书中难免有疏漏或不妥之处,敬请专家和广大读者指正并欢迎提出宝贵意见。

<div style="text-align:right">编 者</div>

目录 Contents

第1章 认识POP广告 ... 1

- 1.1 POP广告追根溯源 ... 2
 - 1.1.1 现代POP广告的起源 ... 3
 - 1.1.2 POP广告协会的成立 ... 4
 - 1.1.3 现代POP广告的发展 ... 4
 - 1.1.4 新科技的融合 ... 5
- 1.2 POP广告的概念 ... 6
- 1.3 POP广告的功能与作用 ... 9

第2章 手绘POP工具介绍及其使用方法 ... 15

- 2.1 手绘POP用笔 ... 16
 - 2.1.1 马克笔 ... 16
 - 2.1.2 勾线笔 ... 20
 - 2.1.3 记号笔 ... 20
 - 2.1.4 荧光笔 ... 21
 - 2.1.5 彩色铅笔 ... 21
 - 2.1.6 油画棒 ... 22
 - 2.1.7 毛笔、水彩笔、水粉笔 ... 23
- 2.2 手绘POP用纸 ... 23
 - 2.2.1 纸张的规格 ... 23
 - 2.2.2 纸张的种类 ... 23
- 2.3 手绘POP的辅助材料 ... 24
 - 2.3.1 测量类 ... 24
 - 2.3.2 裁切类 ... 25
 - 2.3.3 粘贴类 ... 25
 - 2.3.4 其他类 ... 25

第3章 POP广告的类别 ... 29

- 3.1 POP广告按使用功能分类 ... 30
 - 3.1.1 店头POP广告 ... 30
 - 3.1.2 吊挂POP广告 ... 31
 - 3.1.3 地面POP广告 ... 32
 - 3.1.4 壁面POP广告 ... 33
 - 3.1.5 指示POP广告 ... 33
 - 3.1.6 户外视听POP广告 ... 34
 - 3.1.7 橱窗POP广告 ... 35
 - 3.1.8 货架POP广告 ... 36

 3.1.9 台式POP广告 ... 36
 3.1.10 包装POP广告 ... 38
 3.1.11 灯箱POP广告 ... 40
 3.2 POP广告按设计内容分类 .. 41
 3.2.1 食品类POP广告 ... 41
 3.2.2 百货类POP广告 ... 42
 3.2.3 节庆类POP广告 ... 44
 3.2.4 公益类POP广告 ... 45

第4章 创意与构图 .. 49

 4.1 POP广告设计的创意 .. 50
 4.1.1 POP广告形式与内容的结合 ... 54
 4.1.2 POP广告文案创意 ... 57
 4.2 POP广告设计的形式规律 .. 58
 4.2.1 稳定与平衡 ... 58
 4.2.2 节奏与韵律 ... 60
 4.2.3 对比变化 ... 61

第5章 手绘POP广告设计 .. 69

 5.1 POP广告设计插图 .. 70
 5.1.1 具象形插图 ... 72
 5.1.2 抽象形插图 ... 74
 5.1.3 意象形插图 ... 76
 5.2 POP设计插图类别 .. 77
 5.2.1 人物插图 ... 77
 5.2.2 动物插图 ... 80
 5.2.3 风景插图 ... 81
 5.2.4 食物插图 ... 82
 5.3 POP字体设计的特点 .. 84
 5.3.1 现代字体的性格与表述 ... 84
 5.3.2 马克笔的字体书写方法 ... 87
 5.3.3 字体与插图的结合 ... 92

第6章 手绘POP海报制作 .. 97

 6.1 海报制作 .. 98
 6.1.1 横版白底海报的制作 ... 99
 6.1.2 竖版白底海报的制作 ... 101

目录

 6.1.3 彩底海报的制作 ... 102
6.2 手绘POP海报的分类 .. 104
 6.2.1 餐饮类手绘POP海报 ... 104
 6.2.2 服饰类手绘POP海报 ... 107
 6.2.3 商业类手绘POP海报 ... 108
 6.2.4 培训类手绘POP海报 ... 109
 6.2.5 节日类手绘POP海报 ... 110
 6.2.6 公益类手绘POP海报 ... 113
 6.2.7 休闲类手绘POP海报 ... 115
 6.2.8 企管类手绘POP海报 ... 117

第7章 电脑POP广告设计 .. 119

7.1 超市POP广告设计 .. 122
 7.1.1 超市POP广告的特点及设计 ... 122
 7.1.2 超市POP广告摆设的合理位置 ... 123
 7.1.3 超市POP广告的分类与设计要点 ... 125
 7.1.4 超市POP广告的导购功效 ... 129
 7.1.5 超市POP广告的使用管理 ... 129
7.2 商场POP广告设计 .. 131
 7.2.1 商场POP广告的设计和使用特点 ... 131
 7.2.2 商场POP广告的制作材料 ... 135
 7.2.3 商场POP广告的陈列与分类 ... 135
7.3 专卖店POP广告设计 .. 137
 7.3.1 专卖店的销售特点及分类 ... 137
 7.3.2 专卖店POP广告的促销特点和摆放要点 ... 138

第8章 立体POP广告 .. 143

8.1 认识立体POP广告 .. 144
 8.1.1 立体POP广告的概念 ... 145
 8.1.2 立体POP广告的分类 ... 147
8.2 立体POP价目卡与展示牌 .. 148
 8.2.1 价目卡 ... 148
 8.2.2 展示牌 ... 149
8.3 立体POP陈列展示架 .. 151
 8.3.1 相框式 ... 151
 8.3.2 对折复合式 ... 152
 8.3.3 蛇形与矩阵 ... 152

第9章　电脑与手绘POP广告设计的综合应用 ... 159

9.1 电脑与手绘POP广告的优缺点比较 ... 160
9.2 电脑与手绘POP广告的关系 ... 162
9.3 电脑与手绘POP广告设计的结合 ... 162

第10章　作品赏析 ... 171

10.1 海报设计作品赏析 ... 172
10.2 立体POP广告设计作品赏析 ... 179
10.3 字体图形化设计作品赏析 ... 182
10.4 其他设计作品赏析 ... 188

参考文献 ... 193

Part 01

第1章
认识POP广告

学习要点及目标

* 了解POP广告的历史、特点与发展过程。
* 对POP广告的概念、形式有初步的认识。
* 了解POP广告在现代商业活动中的重要作用和意义。

POP广告、商业活动、购买点、商业空间

在日益繁荣的经济社会，POP广告在商品销售、文化发展、建立企业形象等方面所发挥的作用是巨大的。POP广告能够调动、提示和增强前期大众传媒广告对消费者所累积的印象和记忆。在销售现场，POP广告能够利用最好的时机，进行最直接、最有效、最圆满、最终的引导、展示和促销。

1.1 POP广告追根溯源

对POP历史的追根溯源就是认识POP广告的开始。其实POP广告在我国很早就有了，如我国古代药店门口悬挂的药葫芦，茶楼的牌匾和挂幌，酒店外面竖起的酒旗，客栈外面飘扬的幡帜，还有商铺每逢春节门前贴的对联及为渲染节日气氛而挂起的彩灯等，都是POP广告艺术形式的早期表现。我国早在西周时期就出现了音响广告。《诗经》中的《周颂·有瞽》一章里已有"箫管备举"的诗句，唐代孔颖达解为："其时卖饧之人，吹箫以自表也。"可见西周时，商贩已经利用吹箫的方式来宣传商品、吸引客户消费了。

【设计案例1-1】刘家针铺的雕版印刷广告

POP广告的起源并非近代，我国最早的工商业印刷广告是北宋济南刘家针铺的雕版印刷广告，如图1.1所示。手工业生产者为了推销商品、维护信誉，特意设计使用了商标。广告包含标题、正文和商标，形式上比较完整。广告以白兔为商品标志，文字环绕四周，图形生动活泼、引人注目。上端阴刻铺名："济南刘家功夫针铺"；中间白兔图，寓"玉兔捣药"之意，两边阳刻各四字："认门前白兔儿为记"；下面七行28字写着："收买上等钢条，造功夫细针，不误宅院使用，客转为贩，别有加饶，请记白(兔)。"这种形式的广告是我国广告发展史上的一个里程碑。

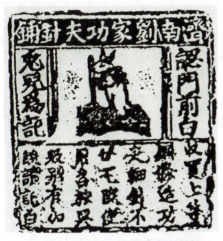

点评：刘家针铺的雕版印刷广告已具有广告的图形要素和文字要素，是我国早期商业文化发展的见证，它为POP广告的发展注入了精神与活力。

图1.1 刘家针铺的雕版印刷广告

在早期的POP广告中，酒旗是古时常用的广告形式，其突出作用是招徕顾客、传递信息，大致相当于现在的招牌、灯箱或霓虹灯之类。在酒旗上署名店家字号，可悬于店铺之上。唐代著名诗人杜牧的七绝《江南春》里有："千里莺啼绿映红，水村山郭酒旗风。"《韩非子·外储说》中说道："宋人有酤酒者，升概甚平，遇客甚谨，为酒甚美，悬帜甚高。"这些都反映了我国最早的POP酒旗广告。早期手工吊挂类POP广告如图1.2所示。

点评：手工吊挂物起到渲染节日气氛的作用，精美的吊挂物随风招展，热情地招徕顾客。

图1.2 早期手工吊挂类POP广告

中国最早的艺术品是新石器时代的彩陶纹饰和岩画，原始绘画风格幼稚简单，人们已掌握了初步的造型能力，能抓住动物、植物等形态的主要特征，用以表达他们的信仰、愿望以及对于生活的美化装饰。

1.1.1 现代POP广告的起源

现代POP广告起源于美国超级市场和自助商店里的店头广告。第一次世界大战后，全球经济衰退，市场萎靡，美国零售行业面临经济衰退的打击。经济的剧变使得买方与卖方随

之换位，消费者逐渐成为上帝。商家为了赢得客户，想尽办法打动消费者，推出了一种全新的、亲切的、轻松的零售业模式——"自助购物"的超市购物零售业。

这种全新的销售模式出现的同时，也带来了一个问题，即在狭窄的销售空间内，商家无法安排过多的售货员向顾客做直接且充分的商品信息宣传，于是具有亲和力的POP广告便应运而生了。在狭窄的货架及柜台空间，在顾客浏览商品或犹豫不决的时候，POP广告恰当地说明了商品的内容、特征、优点、实惠性，甚至价格、产地、等级等，如图1.3和图1.4所示。它使自助经营合理化并富有人情味。

POP广告替代了部分销售人员，承担了商品特征及其使用方法的说明等工作，节约了商场空间，节省了人力，减少了支出，降低了销售成本。商品直接和顾客见面，加速了商品流通的速度，促进了商品经济的繁荣。

图1.3　1894年的Job香烟海报作品

图1.4　早期的可口可乐海报

点评：早期的海报作品、商品广告还带有浓厚的装饰画的味道，只是在画面上添加了产品及相关情节。

1.1.2　POP广告协会的成立

随着经济的发展和消费者生活水平的提高，这种自助购物的模式得到了更多顾客的认可。超级市场逐渐成为零售业的主要模式。POP广告也成为商场促销的广告宣传，提供了最佳的成功销售方式。POP广告的不可替代性日趋显著，它的魅力逐渐在商界显现。1939年，美国POP广告协会正式成立。

1.1.3　现代POP广告的发展

20世纪60年代以后，超级市场这种自助式销售方式由美国逐渐扩展到世界各地，超级市场舒适的气氛得到了广大消费者的喜爱，相关画面如图1.5和图1.6所示。POP广告也因此随之在日本、中国香港、中国台湾等亚洲国家和地区得到广泛应用并蓬勃发展起来。随着商品经济与文化交流的发展，POP广告传入我国内地。虽然POP广告在国内的使用还比不上日本及欧美的一些经济发达国家，但是POP广告现已成为我国城市商业空间、购买场所、零售商店内外随处可见的广告形式。

第1章 认识POP广告

点评：这是一幅有趣的城市繁华商业街景，它给人以轻松快乐的时尚感，充分表现了城市引导消费的诱惑力。

图1.5 繁华的商业街道

点评：幽雅的环境，让人想坐下来静静地享受美食的味道和餐饮的乐趣。

图1.6 自助购物的POP广告宣传场景

1.1.4 新科技的融合

新科技的飞速发展使新技术、新工艺、新材料日新月异。POP广告也不断与声、光、电、激光、电脑、自动控制等技术相结合，新的POP广告形式层出不穷。电视机、录像机、玻璃屏幕投影电视、印刷油墨、纸张、复印技术和彩色印刷方面的重大改进，各种杂志、报纸的大量增加，电子广告、霓虹广告、路牌广告、街车广告、售点广告、邮递广告及广告书刊的大量涌现，都使现代广告业突飞猛进。相关画面及广告样式如图1.7～图1.9所示。

图1.7 霓虹灯夜景

点评：静寂的道路在璀璨的霓虹灯装饰下显得分外妖娆，天空也被染成紫罗兰色。霓虹灯灯光闪烁、熠熠生辉，给人以美的享受。商家的宣传文字也更为醒目。

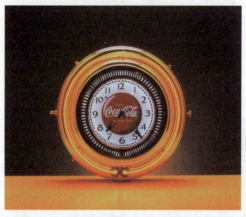

图1.8 可口可乐带灯光的立体钟表设计

点评：可口可乐瓶盖与表的巧妙结合，让人想到"时间""历史"这样的字眼。

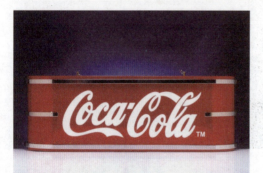

图1.9 服务台上的可口可乐宣传广告

点评：服务台加上可口可乐宣传广告既起到了装饰作用，又起到了宣传作用。

1.2 POP广告的概念

POP广告是英文Point of Purchase Advertising的缩写，意为"购买点广告"。与一般的广告相比，POP广告的特点主要体现在广告展示和陈列的方式、地点及时间三个方面。"购买点"中的"点"具有多重含义，即时间概念上的钟点、地点概念上的买点和对消费人群的针对点。也就是说，POP广告是在有利的时间和有效的地点，针对不同的消费人群所做的独特广告宣传。在不引起歧义或误解的情况下，POP广告有时也简称POP。

第1章 认识POP广告

　　POP广告的范畴很广，作为不断变换、时尚、流行的新兴广告媒体，POP广告目前很难有统一的定义。它主要是指购买点广告，一般设置在购物场所(如百货公司、购物中心、商场、超市、专卖店、便利店等)内外，但一些非商业的文化交流信息也采用这种形式(如在大学，学生会常张贴的讲座信息、招聘信息类的招贴等)。

　　将POP广告归纳起来可以说，商业空间、卖场内外、零售商店、专卖店等的店面设计、装修、橱窗、陈列、模特、背板、道具、光线、产品宣传册、商标及吊牌、充气广告、条幅、招贴广告、服务指示等，统统可称为POP广告。另外，商业空间中的陈列产品、饰品搭配陈列所使用的各种媒体的促销宣传广告和文化交流的临时信息等，也可称为POP广告。

　　POP广告的形式多种多样，大致可分为室外POP广告和室内POP广告两大系统。室外POP广告包括店外平面巨幅招贴，广播、录像电子广告牌广告、条幅、三维实物模型、充气广告、商店的霓虹灯、牌匾，店面的装潢、装饰和静态橱窗展示等。室内POP广告包括购物场所内的一切广告形式，如柜台陈列、柜台广告、空中悬挂广告、模特、指示类广告，店内外发放的商品广告刊物、宣传卡片、产品标签POP广告，促销POP(如吊旗POP、立牌POP、台牌POP等)广告，卖场POP广告还包括促销打折牌POP广告、X展架等。另外，卖场外进行的动态路演、卖场内做的免费品尝、赠饮、试用、现场演示等促销活动等都属于POP广告的范畴。下面展示几种形式的POP广告，如图1.10～图1.15所示。

图1.10　DM宣传册　　　　　　　　　　图1.11　DM广告折页

点评：DM宣传册、DM广告折页、产品说明书、直邮广告等都属于POP广告。DM直邮广告可以弥补大众广告的不足，配合较大的营销活动，可以增进厂商与消费者之间的联系，维护企业与商品的形象。

点评：以产品为主题的促销活动，应围绕主题来体现品牌的诉求和定位，使消费者能够更清楚地了解产品功能。

图1.12　立体台式POP广告(1)　　图1.13　立体台式POP广告(2)

图1.14　POP广告海报设计

点评：一个经典的POP广告可以产生无法想象的动力，直接锁定某一消费人群，引起他们的共鸣，效果会相当出色。

图1.15　POP广告包装设计

点评：这种包装既美化了商品，又方便了顾客，而且还达到了促销的目的。

【设计案例1-2】伊利奶品包装设计(作者：李小彤，梁龙芬)

设计创意是根据伊利的品牌调性——活力、青春、个性而设计。利用调皮的卡通小牛，用夸张的动作来表现牛奶的美味，如图1.16所示。

点评：整幅画面颜色采用了比较清新活泼的颜色，符合产品的特性，标题字用了特殊效果处理，使其更突出显眼，容易激发受众兴趣。

图1.16　价格促销设计

1.3 POP广告的功能与作用

POP广告是"终点广告",产品犹如待嫁的新娘,POP广告成为销售产品的重要媒介。POP广告具有很高的经济价值和宣传价值,是各商家用来征服顾客、占领市场的最佳手段,使用得当便能迅速繁荣商品市场,提升品牌商品形象和企业知名度,招徕顾客。POP广告归纳起来具有以下功能及作用。

1. 灵活地进行有针对性的实效宣传

POP广告和其他媒体广告相比,具有很强的针对性。POP广告可以根据季节的变换、产品的特色、卖场的特点、消费者的层次等进行有针对性的实效宣传。短期的临时POP广告还可以节省制作时间,根据商家的计划随时进行改变。POP广告制作方法快捷、灵活、方便(如手绘POP海报的制作成本比较低),体现了较强的机动性、灵活性和时效性。

2. 新品上市宣传

在新品刚刚上市时,需要培养顾客对新品最初步的认知,增强顾客对产品的好感和信任度。这一时期的广告强调"新"字,明说暗喻介绍产品的新功能、新特点、新方法,以吸引消费者试用、购买。图1.17所示的POP海报,提高了商品陈列的视觉效果。

图1.17 冰激凌POP海报设计

点评:这幅作品整体给人调皮、可爱的感觉,整体画面稳重而又活泼,既能够表现夏天的清爽,又能够表现冰激凌的美味,让人产生购买欲望。

POP广告还可以配合其他大众宣传媒体,在销售场所做一些免费的品尝、赠饮、试用、现场演示等灵活多变的POP广告新品促销活动,它可以吸引消费者的目光,让消费者快速了解产品的特点,迅速提高消费者的购买欲望。

3. 招徕消费者

在竞争激烈的市场里,如何赢得消费者的青睐,掌握消费者来店的购买动机,POP广告扮演着举足轻重的角色。POP广告十分有亲和力,它利用绚丽夺目的色彩、活泼多变的版

式、易于识别的字体、幽默巧妙的插图、别出心裁的造型、准确生动的语言、平易近人的亲和力营造了强烈浓郁的销售气氛。

POP广告极大地吸引了消费者的视线。尽管各厂商已经利用各种大众传播媒介对于本企业或本产品进行了广泛的宣传，但是有时当消费者步入商店时，已经将其他的大众传播媒体的广告内容淡忘，POP广告及时唤起了消费者的潜在意识，刺激消费者进行购买。

POP广告不仅要加强消费者现有的需求和欲望，使他们感知和了解信息，还要增强他们的感觉和情感，使他们偏好于所宣传的产品。POP广告帮助消费者迅速、及时地了解商品的性能、特点、规格、质量、价格等信息。同时，POP广告通过示范与诱导，参与消费者的生活设计，改变消费者的观念和消费心理，影响他们的消费结构和消费行为。

POP广告主要应用于超市、卖场及各类零售终端专卖店。调查表明，绝大多数人的购买决定是在卖场临时做出的，而且他们更倾向购买那些引人注目的特殊商品。POP广告能抓住消费者的冲动性购买心理，使消费者从注目、兴趣、联想、确认到行动。

POP广告可及时诱导顾客进行购买，并具有使消费者做出购买决策的功能。通常这类广告的产品或服务是人们最关心的，它有助于消费者对购买行为的肯定，从而增强他们的消费信心，稳定消费者的选择。如图1.18所示的糖果海报，反映了人们对美好生活的向往。

点评：创意来自糖果给人的甜蜜感觉，底部一个女孩抱着大大的糖果脸上泛着幸福的感觉。画面色彩丰富，颜色艳丽，给人阳光温馨的感觉。用一句"拥有一辈子的甜蜜"作为主旨，突出"甜蜜"两个字。

图1.18　糖果海报

4. 商品信息传达和促销

消费者有很强的获取与商品有关的信息的心理需求，希望能通过资料的介绍来降低购买风险。这时，POP广告通过对商品多维的、亲切的、不厌其烦的商业信息介绍，使消费者对产品的特点一目了然，在不干扰消费者自主购物的基础上，消除顾客的疑虑。

POP广告素有"称职的促销员"和"第二销售员"的美称。POP广告促进和支援了企业的人员促销。一方面，它弥补了人员推销在个人信誉、威信等方面的不足。另一方面，POP

广告也可以作为人员推销时的材料，用以说服消费者。当消费者面对诸多商品而无从下手时，摆放在商品周围的一则出色的POP广告不知疲倦地守候在岗位上向消费者宣传商品，可以起到吸引消费者、促使其决定购买的作用，消费者完全自主购物，没有任何强迫感，起到了以一敌十、事半功倍的广告促销效果。如图1.19所示的POP海报对产品的推广有着很好的宣传效果。

点评：鲜艳的色彩，均衡协调、变化丰富的字体笔画结构，诱发受众兴趣，吸引人去阅读，加上精彩的文案与个性插图，使海报整体呈现出较佳的美感效果，达到了良好的宣传目的。

图1.19　POP海报设计

POP广告不仅可以提供商品的信息，促进消费者和零售店的良好互动，拉近消费者与产品、企业的心理距离，更重要的是，能够通过各种手段唤醒消费者潜意识中的产品认知记忆并激起消费者的潜在需求。

5．提升店面档次、营造销售气氛

好的POP广告设计能树立品牌的形象，提升店面，美化环境，营造购物的轻松气氛。POP广告利用强烈的色彩、美丽的图案、突出的造型、幽默的动作、准确而生动的广告语言，可以营造强烈的销售气氛，吸引消费者的视线。

POP广告设计所精心营造的完美生活的情景往往具有非常强的示范作用。不论是漂亮的陈设、精美的产品，还是柔和的配色等，都会对消费者的购买行为产生潜移默化的影响。另外，有风格的卖场经营者很重视卖场自身的整体形象，如店面整体设计、内部商业空间规划、货架合理摆设、灯光与色彩的烘托及背景音乐的风格、音乐节奏的快慢等，努力使消费者的视觉和整个身心在购物的同时得到愉悦和享受。为了满足消费者的物质与精神需求，他们和品牌经营者、厂家同步运作，在POP广告的宣传和使用上追求品位与出众的特色，使众多消费者在购物时不仅能买到称心如意的商品，同时也感受了舒适的购物环境。

与此相比，那些"清仓甩卖！""血本跳楼价！"等低档的宣传只能使消费者感到商店与产品没有档次，缺乏信任度。

小贴士

19世纪前后,现代消费思想与传统消费思想相融合,这导致了消费经济理论的大发展。加之在19世纪中叶的资本主义社会经济发展需要的拉动,它们开始"并轨"共进。1895年,美国明尼苏达大学心理学家哈洛·盖尔(Harlow Gale)率先把心理学原理引入消费者从看广告到购买过程的实验研究。1901年,斯科特(C.W.O.Scott)率先提出"消费心理学(Consumer Psychology)"的术语。

6. 指示和提醒

POP广告还具有指示和提醒的作用,如指示商品卖场的分类(文具类、服装类、化妆品类等),楼层销售信息,以及卫生间、安全出口等,如图1.20和图1.21所示。具有提示性的POP广告还可用来触发消费者的习惯性购买行为,这些广告往往用于介绍消费者经常需要、方便使用或常用的产品,广告表现一般比较简洁明了。

图1.20 提示类海报(1)

图1.21 提示类海报(2)

点评:提示类POP广告在商场或公共场所起着重要的指示和提醒作用,使消费者在纷乱的信息中及时地找到相关的信息。

【设计案例1-3】"多力"橄榄油促销设计(作者:陈傲,辛静,汪晓庆,王蕊)

设计说明:根据"多力"橄榄油绿色健康的品牌形象,设计出一组促销案例,具体如图1.22~图1.26所示。

第1章　认识POP广告

图1.22　DM单的折页效果

点评：这个"大嘴孩"的设计，主要是突出了一种营养和饮食健康的理念。它的镂空设计凸显出透过"大嘴孩"的嘴巴，你可以看到菜肴的美味与新鲜。

图1.23　DM单的正面

图1.24　DM单的背面

点评：设计排版采用三折页的方式，字体颜色和背景大胆地采用了白色和绿色，给人以新鲜和干净的视觉感受；采用色彩比较鲜明和视觉冲击力较强的图片，并附有营养价值成分和菜肴的烹制方法，这样以便于消费群体在接到DM单时，不会觉得单调，能够仔细阅读。

图1.25　平面POP广告

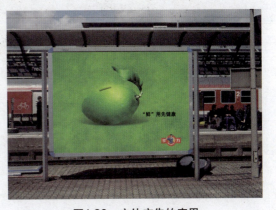

图1.26　户外广告的应用

点评：这则平面POP广告，以绿色为基调传达出了健康与新鲜，以"'鲜'用先健康"（先用先健康）的广告语传达出橄榄油的营养价值，以及在日常生活中人们购买食用油的消费理念。

以上是对"多力"橄榄油的促销设计的应用,其目的是提升该产品的知名度并挖掘潜在客户。此案例向读者阐述出一些品牌在促销过程中应有的基本宣传方式和媒体广告应用。

> ## 本 章 小 结
>
> 　　了解POP广告的历史、现状及发展过程是进行POP广告设计的基础。只有真正掌握POP广告的相关知识,才能进行POP广告设计各方面的训练。同时,只有理解POP广告设计在提升企业形象、加强产品市场营销中的重要作用,才能开阔眼界,迅速地进入POP广告设计的创作中。

1. 什么是POP广告?它的功能有哪些?
2. 如何理解POP广告与营销的关系?
3. 为什么说POP广告是无声的销售员?

1. 根据POP广告的特点,以设计创意为主导,从设计程序出发,分组开展阶段性商场、超市调研。
　　要求:从设计的角度出发,从实际应用着手,了解POP广告的实际作用。
2. 根据实际调研感受,撰写调研报告(200~500字)。
　　要求:分析POP广告设计现状、基本特征和运作规律。

第2章

手绘POP工具介绍及其使用方法

POP广告创意与设计(第2版)

学习要点及目标

- 了解手绘POP工具的种类。
- 知道每种工具在设计中的用途。
- 掌握不同的表现效果。

核心概念

马克笔、勾线笔、记号笔、荧光笔、彩色铅笔

初学者刚刚学习POP广告设计时,面对样式繁多的纸和笔,往往不知从何入手。其实,不是说所有的东西你都要准备齐全才能开始设计,而是要选择适合你的工具。随着学习的循序渐进,工具会不断增加。开始练字就买练字工具,等到绘画插图阶段再买绘画工具。下面我们来了解一些常用的工具。

2.1 手绘POP用笔

笔是手绘POP广告的制作过程中最主要的工具之一。根据表现题材的差异,选择恰当的笔,才能使POP作品发挥出最佳效果。如图2.1所示为采用马克笔进行的海报设计。

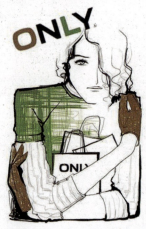

图2.1 马克笔海报设计——女装品牌ONLY招贴海报

2.1.1 马克笔

马克笔也叫"麦克笔",因其颜色丰富,使用方便,容易掌握,因而得以广泛运用。马克笔按照不同的分类方法可分为多种类型。

1. 按溶剂材料分类

1) 油性马克笔

油性马克笔在使用过程中会有明显的气味，笔水中含有酒精，易挥发。目前常用的油性马克笔有10种颜色，分别为红色、粉色、橙色、黄色、翠绿、浅绿、蓝色、棕色、紫色、黑色。每种颜色都配有相应的补充液，可以适时添加，反复使用，如图2.2所示。

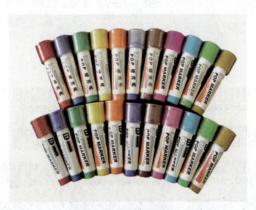

图2.2　油性马克笔

制作一幅手绘POP海报，选择恰当、好用的工具是尤为重要的。通常我们制作一张海报会用到多种工具。在如图2.3所示的这幅某大学演唱会宣传的海报中，作者是运用马克笔、毛笔及黑色颜料在铜版纸上完成制作的。

图2.3　"摇滚之夜"演唱会海报设计

2) 水性马克笔

水性马克笔以水作为溶剂，无刺激性气味，色彩鲜艳饱满。相对于油性马克笔来说，其颜色没有覆盖力，干燥速度慢，遇到水后会溶解，遇强光易分解，耐久性不强。水性马克笔有60种颜色，每支笔的末端都有不同的编号，以便于区分，如图2.4所示。水性马克笔是一次性的，不能反复使用。水性马克笔主要用于绘制插图和书写正文。在60色马克笔中常用的颜色分为红色系、绿色系、蓝色系、黄色系、肉色及棕色系、灰色系，如图2.5所示。

图2.4 水性马克笔

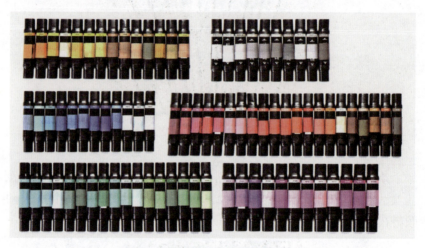

图2.5 各种色系的水性马克笔

水性马克笔色彩鲜亮,笔触界线明晰,和水彩笔结合有淡彩效果。如果重叠笔触,画面会脏乱,这是水性马克笔的缺点。油性马克笔笔触优雅,用淡化笔处理过后效果会更好,其缺点是很难驾驭,需要多画。

2. 按笔头宽度分类

马克笔按笔头宽度分类有30mm、20mm、12mm、10mm、6mm、5mm、3mm共7种类型,相应地马克笔就有7种类型,如图2.6所示。

图2.6 笔头宽度不同的马克笔

第2章 手绘POP工具介绍及其使用方法

　　笔头宽度为30mm的马克笔一般用于书写篇幅比较大的海报以及涂大面积的底色,如图2.7所示。笔头宽度为20mm的马克笔一般用于书写主标题和画一些边框,如图2.8所示。笔头宽度为12mm、10mm的马克笔常用来书写副标题及价格数字,如图2.9和图2.10所示。笔头宽度为6mm、5mm的马克笔一般用来书写正文以及勾画装饰线。笔头宽度为3mm的马克笔用来书写文字、绘制插图以及为字体添加装饰,如图2.11所示。

图2.7　马克笔绘制的海报

图2.8　使用20mm宽的马克笔书写的POP海报

图2.9　使用12mm宽的马克笔绘制的海报

图2.10　12mm宽的马克笔

图2.11　圆头马克笔

3. 按笔芯构造形状分类

　　按笔芯构造形状的不同,马克笔大致可以分为以下几种类型。

　　(1) 方尖形(角形)。笔芯通常呈斜切的平行四边形,当以四边形的一边和纸面接触来写字时,其持笔的倾斜度约与纸面成60°。当笔移动时,笔杆应保持同一倾斜度,平行拉动,如图2.12所示。

图2.12　方尖形笔芯的马克笔的移动

(2) 宽平形。宽平形笔头的马克笔在特性上与方尖形笔类似，只不过是把笔芯剖面的长宽比例拉大，笔尖呈宽平的形状，是针对方便书写大型字体设计的，其笔头的宽度约从12mm至30mm左右。运笔的要领与方尖形笔大致相同。图2.13所示为宽平形马克笔。

图2.13　宽平形笔头的马克笔

(3) 錾刀形。马克笔笔头的形状就如雕刻所用的錾刀一样。这类笔由于笔尖呈刀口状，在运笔的转换上比较灵活，持笔的方式亦比较接近平常写字的握法。图2.14所示为錾刀形马克笔。

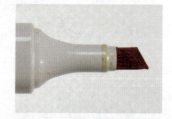

图2.14　錾刀形笔头的马克笔

(4) 圆头形。马克笔的笔尖呈圆头形状，这类马克笔若与纸面垂直接触时，其接触面近乎一个圆形。用它来写字的时候，起笔与收笔的一刹那，正是圆点接触的状态，所以能写出两端呈"半圆"状的线条。由于圆头笔的笔尖并不具有方向性，所以书写时笔管应保持一定的姿势。图2.15所示为圆头马克笔。

马克笔是手绘POP广告使用最为普遍的，它可以直接用来画图写字。马克笔不但具有各种不同大小、粗细的笔头，而且色彩种类也应有尽有。总而言之，马克笔具有方便、迅速、干净、明快的特色，是手绘POP广告的首选工具。

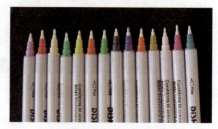

图2.15　圆头形笔尖的马克笔

2.1.2　勾线笔

勾线笔属于油性马克笔，它大约有20种颜色，有两个圆形的笔尖，宽度分别为2mm和0.5mm。在POP海报的绘制过程中，勾线笔的主要用途为刻画插图细节部分、书写细小的文字以及给小字体勾边等。图2.16所示为勾线笔。

图2.16　勾线笔

2.1.3　记号笔

记号笔属于油性笔，大约有12种颜色，有两个笔尖，分别为6mm宽的方形尖和2mm宽的

细圆尖。其笔尖纤维比较密实，可以承受长时间的摩擦及按压。记号笔物美价廉，很适合同学们练习时使用。图2.17所示为记号笔。

图2.17　记号笔

记号笔的油墨落在衣物或地板上时，使用浓度为75%以上的酒精、汽油或者风油精均可擦掉。

2.1.4　荧光笔

荧光笔是近几年新出的做记号用的笔，多用来覆盖关键部位或用来做记号，它一般不会遮挡住文字，还能使人一目了然。荧光笔使用荧光剂填充，遇到紫外线(太阳光、日光灯、水银灯比较多)时会产生荧光效应，发出白光，从而使颜色看起来有刺眼的荧光感觉。它在手绘POP海报的制作过程中主要用来装饰字体及画面局部。荧光笔如图2.18所示。

图2.18　荧光笔

经检验得知，荧光笔墨水由荧光剂和溶剂等组成，其中荧光剂是有毒物质，长期使用对视力有严重影响。

2.1.5　彩色铅笔

彩色铅笔是一种非常容易掌握的涂色工具，外形类似于铅笔，颜色多种多样，画出来的效果较淡，大多便于用橡皮擦去，如图2.19所示。彩色铅笔也分为两种：一种是可溶性彩色铅笔(可溶于水)；另一种是不溶性彩色铅笔(不能溶于水)。

不溶性彩色铅笔可分为干性和油性，一般在市面上买到的大部分都是不溶性彩色铅笔。

可溶性彩色铅笔又叫水彩色铅笔，在没有蘸水前和不溶性彩色铅笔的效果基本是一样的。可是在蘸上水之后就会变成像水彩一样，颜色非常鲜艳亮丽，十分漂亮，而且色彩很柔和。

图2.19　彩色铅笔

不溶性彩色铅笔画出来的画面上洒水后不会有水彩的效果，较为干涩。可溶性彩色铅笔

画出来的画面上洒水后会有水彩一样的效果。不加水时，两者的效果差不多，只是在上色的时候水溶的线条会细腻一些。

【设计案例2-1】马克笔、粉彩笔的绘画效果

马克笔以快速表达设计构思、勾画设计效果图见长。它能迅速地表达效果，是当前最主要的绘图和设计的工具之一。图2.20所示即为一幅利用马克笔创作的绘画。

粉彩是一种颜料，所以又称粉彩笔，有时为了与油粉彩区别，又称为干粉彩。它有很强的覆盖性，色彩明快，颜色种类繁多，笔触类似油画，作画方法类似水彩。粉彩笔的绘画效果如图2.21所示。

图2.20　马克笔的绘画效果

图2.21　粉彩笔的绘画效果

2.1.6　油画棒

油画棒是一种油性彩色绘画工具，一般为长10cm左右的圆柱形或棱柱形(见图2.22)。油画棒手感细腻、滑爽，铺展性好，叠色、混色性能优异，是最为突出的增厚涂层材料，可使涂层更有质感，能充分展现油画效果，满足各种绘画技巧难度需求。油画棒看似像蜡笔，其实并非蜡笔。同蜡笔相比，油画棒颜色更鲜艳，在纸面的附着力更强。油画棒种类繁多，品牌有国产的、进口的；颜色有12色、16色、25色、50色；型号有普及型、中粗型等。

图2.22　油画棒

2.1.7 毛笔、水彩笔、水粉笔

毛笔、水彩笔、水粉笔需要配合墨汁、广告颜料来使用(见图2.23)。它们笔性柔软，所以使用时较难控制自如，画线不易安定，与笔芯比较坚硬的笔有所不同。

由于毛笔的笔尖是由动物纤维制成的，难以长久保存，故完整的古笔传世极少，除少数发掘品外，能见到的明清毛笔也可算得上是稀世珍宝了。

图2.23　毛笔、水彩笔、颜料

2.2　手绘POP用纸

手绘POP海报的创造主要是通过纸来表现的，纸可以说是POP海报的重要载体。下面从两个方面来介绍POP海报用纸。

2.2.1　纸张的规格

为方便不同用途的设计，纸张的规格也分得很细致，一般可从两个方面划分。

(1) 按尺寸可划分为：全开、半开、四开、八开、十六开。

(2) 按重量可划分为：80克、108克、128克、157克、200克、250克、300克。我们在绘制POP海报时可根据其题材等因素的要求选择恰当的纸张。

2.2.2　纸张的种类

1. 铜版纸

铜版纸的特点包括：白色，表面光滑，有光泽，不吸水，马克笔上色不会出现叠色现象，色彩不扩散。铜版纸主要用于制作手绘POP海报、各种书籍、画册、广告手册等，如图2.24所示。

铜版纸在中国香港等地区称为粉纸，主要用于印刷高级书刊的封面和插图、彩色画片、各种精美的商品广告、样本、商品包装、商标等。铜版纸为平板纸，尺寸为787mm×1092mm、880mm×1230mm，重量为70～250g/m²。铜版纸有单面、双面、无光泽和布纹铜版纸之分，根据质量分为A、B、C三等。

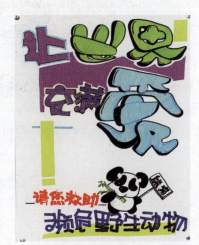

图2.24　用铜版纸书写的POP海报

2. 彩色卡纸

彩色卡纸又称彩色胶版纸，它的表面比铜版纸粗糙，纸张色彩丰富多样，适合表现各种形式的主题。运用彩色卡纸制作立体POP广告作业，较其他纸材更容易造型，并且视觉效果很好，如图2.25所示。

3. 瓦楞纸

瓦楞纸较厚，有起伏的纹理，表现空间极其丰富，但成本较高，其制作效果如图2.26所示。

图2.25　用彩色卡纸制作的立体POP广告　　图2.26　用瓦楞纸制作的立体POP广告

4. 其他纸张

POP广告设计也可用包装纸、牛皮纸、脆塑纸、皱纹纸、不干胶、报纸等。所有纸类在运用时均可以根据设计主题选择，相关制作效果如图2.27和图2.28所示。

图2.27　用脆塑纸制作的立体POP广告　　图2.28　用不干胶制作的立体POP广告

2.3　手绘POP的辅助材料

2.3.1　测量类

POP广告设计的测量类辅助工具有直尺、三角板、丁字尺、圆形板等，如图2.29所示。

图2.29 丁字尺、圆形板

2.3.2 裁切类

POP广告设计常用裁纸刀、剪刀、花边剪刀、割圆器等裁切类辅助工具，如图2.30所示。

图2.30 剪刀、裁纸刀

2.3.3 粘贴类

POP广告设计的连接一般选用透明胶、双面胶、固体胶、胶水等，如图2.31所示。

图2.31 透明胶、双面胶、固体胶、胶水

2.3.4 其他类

POP广告设计最常用的工具是铅笔、橡皮、工具箱等，如图2.32所示。

图2.32 铅笔、橡皮、工具袋

【设计案例2-2】马克笔的海报设计过程(作者：李秀丽)

马克笔的设计快捷、简单，而且醒目生动。下面通过一个具体例子来介绍利用马克笔进行海报设计的主要过程。

(1) 用马克笔(大号)画底图，要涂均匀，以方便后面的绘画及书写，如图2.33所示。

(2) 设计好绘画及书写部分后，先用铅笔画出大体轮廓，然后用马克笔填色(绘制图形时，我们一般不直接绘制以免出现错误)，如图2.34所示。

(3) 文字部分直接用马克笔书写，可选用不同型号的马克笔对文字进行修饰，如图2.35所示。

图2.33 画底图　　　　图2.34 填色　　　　图2.35 书写文字后的海报

本章小结

在POP广告设计中，不会限定要利用哪一种特定的工具，可以混合利用多种工具。马克笔是POP广告设计常用的工具。不同的马克笔具有不同的特性，在选择时要考虑其附着力。在绘制完成后最好喷上保护胶使画面得以完整保存。

第2章 手绘POP工具介绍及其使用方法

 复习思考题

1. 你知道的POP广告用的工具还有哪些?
2. 举例说明马克笔的特点。
3. 马克笔与毛笔有哪些区别?

 课堂实训

选定两种笔书写同样的字,看看它们之间有什么不同之处?

第3章

POP广告的类别

学习要点及目标

* 了解POP广告的类别，提高观察能力。
* 认识POP广告的功能及作用。
* 通过对POP广告类别的了解，增强学生对POP广告的运用能力。

类别、店头、广告壁面、广告指示、广告橱窗

随着科技的发展，POP广告设计的类别也越来越丰富，细分起来有外置POP、店内POP及陈列现场POP。另外，POP广告从制作工艺上可以分为手绘POP、印刷POP、喷绘POP；从表现形式上可以分为平面POP、立体POP(见图3.1)；从内容上可以分为食品类POP、百货类POP、节庆类POP、公益类POP等。

图3.1 立体POP设计

POP广告如同计算机的硬件，POP广告的设计内容如同软件，因此，POP广告的设计内容也要服从需要，并遵守法律法规的相关规定。POP广告在使用功能上的差别也带来了不同内容的宣传效果。

下面就POP广告的使用功能分类及设计内容分类做一个大致的介绍。

3.1 POP广告按使用功能分类

3.1.1 店头POP广告

店头POP广告是店铺的门面，也是店面的外观。它的形象直接影响着消费者的好感度。店头POP广告包括店面、招牌、布幕、旗子、布帘、电动字幕、看板、标识物等，其功能

是向顾客传达企业的标志，传达卖场及其所售商品的销售活动信息，制造并渲染活动的气氛，如图3.2所示。

图3.2　店头标志广告

3.1.2　吊挂POP广告

吊挂POP广告是卖场最为常用的广告形式。在卖场的整体营业空间中，卖场上部空间不能用来摆放商品，为了合理地利用商业空间，商家会将上部空间作为卖场广告宣传的主要阵地。我们常看到大型超市、商场的上方每隔一段空间就会有漂亮的吊牌、吊旗和造型多样的彩灯、各种装饰物等，它们都属于吊挂POP广告。吊挂POP广告大致可分为平面或多面体两种形式。

吊挂POP广告在放置时必须进行有规律的组合，做有间隔的重复，使商业空间形成良好的秩序感。无规律的放置会带给人们混乱感。

吊挂POP广告加强了消费者对广告宣传主题的印象，同时更好地树立了产品的优良形象，有利于广告信息的快速传递。吊挂POP广告很好地渲染了卖场热烈、轻松的气氛，能形成富有节奏感的整体视觉效果，如图3.3～图3.7所示。

图3.3　卖场内上部空间间隔悬挂的吊牌

图3.4　吊牌设计作品

图3.5　半立体吊挂POP广告

图3.6　平面吊挂POP广告

图3.7　平面吊牌POP广告

点评：吊牌的特点是引人注目，画面中四个醒目的大字突显主题，利用卡通夸张的形象来传达这个好消息，很好地烘托出一种快乐的气氛。

吊挂POP广告除了直接利用顶界面外，更多的是向下部空间做适当的延伸利用。因此，吊挂POP广告是使用最多、效率最高的一种POP形式。吊挂POP广告大致分为两类，即吊旗式和吊挂物式。

3.1.3　地面POP广告

地面POP广告的广告宣传和目的性更强。它是置于商场地面上的广告体，有平面和立式两类。平面POP广告一般张贴于楼梯和地面之上，立式POP广告可以放置于所有商场内外的空间地面和主要通道口，如图3.8和图3.9所示。

图3.8　地面POP广告

图3.9　与商品结合的POP广告

第3章　POP广告的类别

因商场地面有柜台和行人不断流动,所以对大型立式POP广告必须有体积和高度的要求(适宜高度为1.8~2m),才能确保有效的广告视觉传达。另外,因为地面立式POP广告体积庞大,为了很好地支撑POP广告,并使之具有良好的视觉传达效果,一般都采用立体造型。

3.1.4 壁面POP广告

壁面POP广告是商场最常用的广告形式,可起到广告宣传与装点商业空间的双重作用。壁面POP广告是利用卖场墙壁的壁面、活动的隔断、立柱的表面、柜台和货架的立面、门窗的玻璃等空间所做的海报宣传、告示牌、艺术浮雕,以及各种装饰渲染,如图3.10所示。

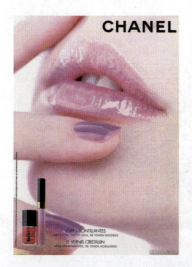

图3.10　香奈儿(CHANEL)香水的商场壁面POP广告

3.1.5 指示POP广告

指示POP广告(也称提示POP广告)是指在商场里到处可见的导向指示牌,主要是方便和指导消费者到其需要的各个区域,如安全出口、卫生间、收银台、存包处、展示厅等。指示POP广告的种类很多,有吊挂式、粘贴式、台式、磁吸式等,如图3.11和图3.12所示。

图3.11　指示POP广告(1)

图3.12　指示POP广告(2)

3.1.6　户外视听POP广告

选用视听POP广告的场合很多，如：路边电子媒体展示、活动策划、展览展示、艺术交流、礼仪庆典、品牌推广等。视听POP广告可以全方位满足客户视觉和听觉的需求，使广告效果更加立体化，它包括电子媒体宣传、综艺演出、模特表演、展览展示等，如图3.13所示。

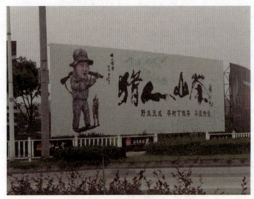

点评：这幅"猎人山茶"广告长度为20米、宽度为6米，位于武夷山市武夷大道。

图3.13　"猎人山茶"户外广告

【设计案例3-1】户外POP广告：饮料类(作者：施芬芬)

设计说明：图3.14所示为椰树牌椰汁的POP海报，色彩鲜艳的椰子作为画面的主体，宣传了健康而充满活力的产品理念。如图3.15所示，将广告放置于公交站台，能给人以轻松活泼的视觉感受。

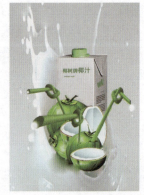

图3.14　户外POP广告设计稿

第3章　POP广告的类别

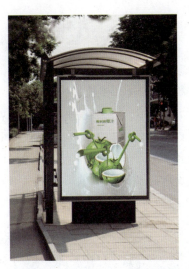

图3.15　户外POP广告实景图

设计作品要与实际的放置环境相匹配，所以设计之前就要考虑设计的整体效果。

3.1.7　橱窗POP广告

橱窗POP广告的主要表现方式是在商场、超市的临街门面上设置玻璃橱窗，用于展示商场、超市所经销的不同种类的商品。橱窗广告以商品实物为主体，并辅以图形、文字、道具、灯光、色彩、装饰等进行归纳提炼，最后形成整体协调的立体形态广告的视觉效果。橱窗广告得到了消费者的普遍喜爱。橱窗广告的主题十分明确，有利于消费者了解商品，从而达到促进销售的作用。橱窗广告一般采用专题陈列、特写陈列、系统陈列、季节和节日陈列。橱窗广告的作用不仅仅是商品本身的展示，它进一步体现了广告艺术风格的多样性，如图3.16所示。

图3.16　橱窗广告

点评：商场橱窗设计是POP广告的重要宣传手段，设计师在设计商场橱窗中将产品放置在与之相吻合的背景中，其背景色调与产品的色调相和谐，形成统一的整体，构思奇异，设计巧妙，创造出美妙绝伦的意境，把人带入无限的空间遐想之中。

3.1.8 货架POP广告

货架POP广告有很多不同材质(铁丝、铁板、铁管、木、亚克力、纸等),但从方便经济的角度出发,一般采用纸货架,纸货架是用三层加强纸板制作而成的。货架POP广告利用商品货架的有效空隙,设置小巧的纸制POP广告、纸货架等。纸货架结构直观简化,安装起来简易、方便,例如:价目卡、台卡、商品模型、小吉祥物、纸展示架、纸陈列架、纸陈列箱、纸促销架、纸促销台、纸立牌、纸插牌、纸制形象展示柜、化妆品展架、化妆品展柜、化妆品展台等,如图3.17~图3.21所示。

图3.17　直观简化的纸制POP货架　　图3.18　商品小型半包装展示展架

图3.19　商品展示插架(1)　　图3.20　商品展示插架(2)　　图3.21　商品展示架

点评: 货架POP广告是提供受众近距离接触阅读的工具,必须方便顾客接收商品信息,因此其放置地点与货架的高度尺寸要符合人体的视觉习惯。

3.1.9 台式POP广告

台式POP广告是商场常用的广告形式,它常放在柜台上(也称柜台POP广告),起说明商品的价格、产地、等级等作用。台式POP广告的主要目的是展示商品和陈列商品,它小巧灵活,一般放置于柜台上或配合展会使用。

第3章　POP广告的类别

　　台式POP中放的商品一般都是体积比较小的商品，而且数量以少为好。台式POP广告使消费者可以近距离了解商品性能，并可以有选择地试用中意的商品。化妆品、珠宝首饰、药品、手表、钢笔等一般使用这一形式来展示。台式POP广告较多采用透空式形态和开放式形态，以使商品得到充分的展示。

　　台式POP还包括展示卡。展示卡可放在柜台上或商品旁，也可以直接放在稍微大一些的商品上。台式POP广告的设计应从使用功能出发，还必须考虑与人体工程学有关的问题，比如人的身高，站着取物的尺度以及最佳的视线角度等，如图3.22～图3.24所示。

图3.22　台式POP广告的设计(1)　　图3.23　台式POP广告的设计(2)

图3.24　台式POP广告的设计(3)

　　柜台POP广告可以陈放大量商品，当然要考虑是否符合广告宣传功能。因为柜台POP广告造价高，所以一般用于陈列一个季度以上周期的商品，如钟表、珠宝、音响、电器等。

3.1.10 包装POP广告

包装POP广告是指商品的包装具有促销和企业形象宣传的功能,例如,附赠品包装、礼品包装、若干小单元的整体包装、各类产品的内外精包装,以及海报宣传单画册、彩盒礼品盒、说明书票据、各式宣传卡、月历手提袋、广告喷绘、彩色不干胶、记事贴等精美印刷礼品。包装POP广告通过精美的加工更能体现产品的性能和文化元素,起到良好的商品宣传效果,为商品创造新的价值,如图3.25~图3.27所示。

图3.25　组装系列POP广告(1)　　　图3.26　组装系列POP广告(2)

图3.27　包装POP广告

【设计案例3-2】POP包装设计(作者:窦唐艳)

设计说明:本案例设计的是一款果脯的三角形包装盒,三角形的包装打破了传统的包装形状,其颜色根据水果的颜色而定。三个不同颜色、不同果脯的盒子,组合在一起形成了一个梯形。盒身引入了时尚流行的元素——条纹。背面的圆形镂空设计可以让消费者看到盒子里面诱人的果肉,进一步引起消费者的购买欲望。具体设计过程如下。

(1) 设计包装盒的形状,如图3.28所示。

(2) 填上与水果相似的颜色,如图3.29所示。

图3.28　设计形状　　　　　　　图3.29　填上颜色

第3章 POP广告的类别

(3) 加上品牌标志、水果图片与文字,如图3.30所示。
(4) 完整的包装盒正面设计完成,如图3.31所示。

图3.30 添加品牌标志和文字

图3.31 完整的包装盒正面

果脯类食品的包装设计一定要颜色鲜亮,外形美观,善于抓住消费者的眼球。

【设计案例3-3】POP包装展示盒的制作(作者:霍蕊)

设计说明:以简单的花卉图案做底,以蝴蝶结为配饰,再以俏皮的粉色为主色调,此款设计迎合了年轻消费者的消费心理。整个包装给人以温馨的感觉,使人产生对美味蛋糕的联想,从而激发消费者的购买欲望。具体设计步骤如下。

(1) 选择适合的花纹做底子,如图3.32所示。
(2) 在包装盒的正反面分别添加设计元素,如图3.33所示。

图3.32 选择底子的花纹

图3.33 在正反面添加设计元素

(3) 在适当的位置放上品牌名称,如图3.34所示。

图3.34 添加品牌名称

(4) 在包装盒的侧面标注厂家地址、电话、提示等要素，如图3.35所示。

(5) 设计完成，如图3.36所示。

图3.35 标注厂家地址、电话等要素

图3.36 制作完成图

食品包装要注意色彩的应用，一般用艳丽的颜色去制造美味的效果。

3.1.11 灯箱POP广告

灯箱POP广告的种类有很多。电子POP闪烁板是传统海报的升级换代产品，可代替传统POP电子手写荧光板，板体内容可以随意更换，随意中体现出别致。超薄灯箱是近年来迅速发展起来的一种新型灯箱，它应用独特的导光板技术，使用普通荧光灯管作为光源，具有薄、亮、匀、省的特点。灯箱还有换画滚动灯箱、吸塑灯箱、落地灯箱等，如图3.37和图3.38所示。

图3.37 灯箱POP广告(1)

图3.38 灯箱POP广告(2)

3.2 POP广告按设计内容分类

在设计之前，设计者必须了解主题内容，清楚如何传达海报的内容信息，并成功地将它表现出来，引起观众的共鸣。只有了解海报的内容，才能准确地表达主题的中心思想，在此基础之上，才能有的放矢地进行创意表现。让我们静下心来，归纳一下POP广告设计的大体内容分类。

3.2.1 食品类POP广告

食品类POP广告是生活中常见的广告形式。民以食为天，由此看出食品类POP广告的重要性。食品类产品多讲究营养、美味和安全，干净漂亮是这类广告成功的关键，简洁明快的画面能让人过目难忘、回味无穷。

食品类POP广告需要强调味觉感。广告作品中的有些色彩会给人以甜、酸、苦、辣的味觉感，如蛋糕上的黄色奶油，给人以酥软的感觉，可引起人的食欲。因此，食品类广告普遍采用暖色的配合，接近食品本身的固有色，使人联想到可口诱人的美味，通过这种色彩的联想刺激受众的食欲和购买欲，如图3.39所示。

点评：食品类广告多采用照片或者具象描绘的形式，色彩鲜艳且有水润干净之感。

图3.39　食品类POP广告

饮料类POP广告常用鲜明、轻快的色彩，且多用冷色，如用蓝、白色表示清洁、卫生、凉爽等，如图3.40和图3.41所示。

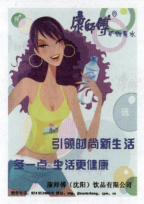 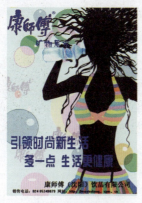

点评：这两幅招贴广告意在展示康师傅矿泉水。水是人体必不可缺少的。尤其是爱美的女士，要想使自己水水灵灵，在夏天补水更为重要。因此，画面用浅色来表现夏天喝水过后的清爽感觉，用对比色的女性来突出画面，意在对消费者的一种吸引。

图3.40　饮料类POP海报(1)　　图3.41　饮料类POP海报(2)

红、橙、黄色可表示甜美、芳香、新鲜等；古朴、庄重的复色可表示美酒的醇香和历史悠久等。这些纯美的色彩能引起人们的食欲，激发消费者的购买欲望，取得好的效果，从而达到宣传和销售的目的，如图3.42所示。

点评：菠萝是黄色的，炎炎的夏日给人的感觉更是带有一丝黄色的色彩。所以整张画面选用黄色作为主颜色，然后用黄色的补色来陪衬，丰富画面，使招贴广告更加饱满。整个画面意在说明菠萝包在夏天是非常吸引人的商品。

图3.42　食品类POP海报

3.2.2　百货类POP广告

百货类POP广告一般在超市、百货店居多，内容涉及日用品、文具、五金、化妆品、服装等。在综合性零售商场，百货类POP广告起着传达信息的重要作用。百货类POP广告强调功能、用途等特点，传达商品的品牌、价值、特点、内容、材料等。

百货类POP广告详述商品的使用方法，让消费者了解商品的详情，还可以采用图解说明等。设计时一般要根据产品来选择插图、文案、色彩，使人联想到商品品质的优良。色彩是设计的重要元素之一，如纺织品类广告要分出黑、白、灰色的层次关系，在调和中求对比。在服装类POP广告中：对于男性服装，取色要突出粗犷有力的男性风格；对于女性服装，则取和谐、柔和的色调，以衬托温柔的女性美。

【设计案例3-4】女性服装海报设计步骤图(作者：霍蕊)

设计说明：本幅海报主要强调不同字体在设计上的运用。品牌名称多用曲线形字体，给人以流畅优美的感觉；在主题的"市"上加了蝴蝶结做修饰，显得俏皮可爱；用较粗的字体标出金额，便于明确传达信息；用适当大小的字注上注意事项。加上整幅作品采用清新亮丽的高明度色彩，很符合女性消费者的审美心理。具体设计步骤如下。

(1) 选择浅蓝色的背景，如图3.43所示。
(2) 在右下角放上身着时装的少女插画，如图3.44所示。
(3) 添加促销主题——新品上市，如图3.45所示。
(4) 在左上角添加品牌名称，如图3.46所示。
(5) 说明促销期间的具体活动事项，如图3.47所示。
(6) 附上活动注意事项，如图3.48所示。

第3章 POP广告的类别

图3.43　选择背景

图3.44　放入插画

图3.45　添加促销主题

图3.46　添加品牌名称

图3.47　说明促销期间的具体活动事项

图3.48　附上活动注意事项

女性服装色调多采用甜美、优雅的色彩，并进行适度的夸张和变化，形成时尚个性。

化妆品及饰品类产品在百货中占有很大的比重。化妆品类及饰品类POP广告多强调护肤美容，给人一种靓丽清新、安全可靠的感觉。在色彩上多选用中性色调和素雅色调，如粉红、淡绿、奶白等色彩，给人以健康、优雅、清香和温柔的感觉。在设计化妆品类广告时，如果选用大面积热烈的色彩就会给人一种俗气和廉价的感觉。女士化妆品多用桃红、粉红、淡玫瑰红等颜色来表示芳香、柔美、高贵；男士化妆品有时用黑色和红色表示其庄重中的热情，如图3.49和图3.50所示。

图3.49　饰品类POP海报

图3.50　化妆品类POP海报

点评：饰品类海报设计常以华丽的气氛吸引人的视线。图3.49中品牌字样被放在心形中，表示了爱的浪漫，女人休闲的样子暗示了华贵和安逸。由于化妆品的消费者多为女性，所以在色彩上要求柔美一点，如图3.50所示，一般常用桃色、紫色和粉色为主色调。

黑色不宜过多在化妆品设计中使用，否则会像鞋油产品的广告，或是会使人产生不洁净的感觉。儿童用品类广告常用鲜艳夺目的纯色或对比强烈的色彩来衬托儿童生动、活泼的天性。

3.2.3　节庆类POP广告

节日的卖场总是红红火火，带给人热烈的气氛。消费者在这样的环境里容易受到感染。所以节庆类POP广告多采用热情似火的红色、阳光灿烂的黄色来表现主题。红色是中国人最喜欢的颜色，在中国人的眼中，红色象征着吉祥、喜庆、火爆、热烈。因此，红色是表现节庆类海报最常用的颜色，例如：国庆节到处可见配合促销的红色国庆节POP宣传海报，圣诞节则随处可见红色圣诞老人的题材。

节庆类POP广告能促进消费者对商品的注目与理解，增强消费者的购买欲，营造出购物

的气氛。当前中国与世界的文化交流越来越频繁，中国人不仅有许多自己的传统节日，还开始熟悉"父亲节""母亲节""情人节""圣诞节"等西方节日，而且身体力行地开始过这些节日。因此，POP广告可以充分利用节日所提供的机会，设计出富有人情味的节庆类POP广告，以取得好的传播效果，如图3.51和图3.52所示。

图3.51　节庆类POP广告(1)

图3.52　节庆类POP广告(2)

点评：图3.51的特点是层次对比分明，主题突出，活泼亲切。图3.52中推开的窗子和小矮人惊喜的表情形成动感元素，喜庆的色彩和缤纷的雪花喻意瑞雪兆丰年。

3.2.4　公益类POP广告

公益类POP广告的受众来自社会上不同的阶层，由于年龄和文化程度的差异，在接受力上会有所不同。公益类POP广告作为一种先进的社会文化环境要素，影响着青少年的道德认知、伦理规范等的选择和道德品质的发展，因此具有直觉感染、潜移默化、多方互动、激励认识、自觉导向、凝聚思想的特点。

公益广告创意要求主题突出。因此，公益广告的标题不仅应做到引人注目，而且应当做到震撼人心，语言生动，浅显易懂。图形宜简洁单纯，主题形象直观。公益类POP广告通常从生活的某一侧面而不是从一切侧面来再现现实。在选择设计题材的时候，选择最富有代表性的现象或元素，就可以产生言简意赅的好作品。公益类POP广告强调动感和视觉冲击力，用简洁的图形元素，表现出深邃的内涵，图文色彩情景交融达到引人入胜的意境。思想政治性原则还要求公益广告的品位高雅，就是说要把思想性和艺术性统一起来，融思想性于艺术性之中。

广告宣传不仅不排斥合理的想象和艺术上的夸张，而且艺术手法运用得好，还会使广告艺术锦上添花。但是广告艺术允许渲染和艺术夸张，绝不等于在制作广告时可以随意虚构，蒙骗顾客，而必须以事实为基础，坚持真实这个原则，力求做到内容与形式的完美统一，如图3.53所示。

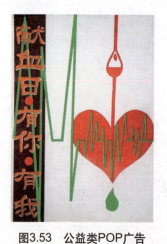

点评：作品主题简洁明了，画面的输血袋化作一颗心，增强了公益广告的内涵。拯救生命，歌颂了大爱无疆的情怀。

图3.53 公益类POP广告

【设计案例3-5】津汇广场夏季特卖系列广告(作者：李虹)

设计说明：津汇广场是时尚的代言词，由于津汇广场始终受到年轻人的青睐，所以在设计中加入了时尚元素，强调动感和青春活力，POP海报如图3.54所示。

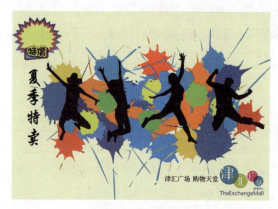

点评：以黄色为背景色，炎炎夏日中，给人一种清凉之感。人物采用的是动感的剪影，人物背后用颜色洒满了画面，意在表示津汇广场夏季商品颜色的丰富多彩。

图3.54 POP海报

报纸广告以绿色为主色彩，运用剪影的形式，整幅作品给人一种凉意。文字部分为："津汇夏季特卖会，优惠的价格，让你在火红的夏季也有绿色好心情"。报纸广告如图3.55所示。

图3.55 报纸广告

第3章　POP广告的类别

双排灯杆旗广告如图3.56所示。

点评：此设计运用商品拼接出人的形态，再用文字勾勒出人的头发和四肢。这种形式独特新颖。色彩上主要是采用了黑白的反差。

图3.56　双排灯杆旗广告

灯箱广告如图3.57所示。

点评：此设计运用了很耀眼的色彩，无论是白天还是夜晚，这幅灯箱广告都能很快地吸引路人的眼球。画面的主体是一个跳街舞的男青年，更能突出津汇广场的活力与时尚感。

图3.57　灯箱广告

拉网展架广告如图3.58所示。

点评：用很素净的色彩为底色，将商品串联成一个戴帽子的女人的形象。画面简单、单纯，但也表现出了想要传达的意思。

图3.58　拉网展架广告

POP广告形式很广泛，在整体设计中找到商品与卖场的结合点是十分重要的。

本 章 小 结

了解POP广告的形式是进行设计与创作的前提，只有真正掌握POP广告的相关知识，才能从功能、使用材质、创作方法等多方面进行课题训练，做到胸有成竹，正所谓意在笔先。

 复习思考题

1. 常见的POP广告形式有哪些？
2. 举例说明公益类POP广告的特点。
3. 临时广告与长期广告的区别是什么？

 课堂实训

1. 选定两种POP广告类型，进行初步创意构思。
2. 确定最优设计方案，选定合理表现手法进行两幅草图设计。

要求：创意符合所选主题的基本规律；结构设计合理巧妙，能展示主题思想。

第4章

创意与构图

Part 04

学习要点及目标

* 了解POP广告创意构图的重要作用。
* 掌握表现形式与表现主题的有机结合。
* 拓展思维，建立完整的设计概念。

设计、创意、文案

创意与构图是创作意念到创作表现的初期过程。创意、创作及表现的相关过程与文学、音乐和绘画以及其他领域表现的原理是相通的，只不过文学是通过文字，音乐是通过韵律，舞蹈是通过肢体，而绘画是通过形与色来表现的。

4.1 POP广告设计的创意

创意是广告设计的灵魂，创意的成败直接决定着广告的效果和质量，影响着一个企业的外在形象。因此，广告创意是广告设计中最重要的环节。

广告创意需要新颖、奇异、独特，要善于标新立异、独辟蹊径。创意的魅力在于对同样的事物有不同的看法，从新的角度展示旧的事物，于司空见惯的缝隙中发现新的空间。

在2005年全国大学生广告艺术大赛中，吴珂的创意广告——"生猛篇、新鲜篇"获得大赛平面类一等奖。如图4.1和图4.2所示，生猛篇和新鲜篇组成的系列招贴，一冷一暖、一素一艳、一动一静，匹配得当、相互交汇、相得益彰。生猛篇中偏冷的色调也很好地表达出了清纯和晶莹剔透的感觉。整套作品创作的取材是经过加工的生活场景，但是作品的内涵却很深远。创意就是需要生猛、需要新鲜。模仿与抄袭、跟随与仿制都会像是过了时的海鲜，散发腥臭；也会像是存放过久的水果，滋味全失而难以下咽。

图4.1 生猛篇

图4.2 新鲜篇

在POP广告设计中，独创性是广告创意的标志，也是广告创意中必须遵循的原则之一，如图4.3所示。

图4.3　POP横幅海报设计

点评：有趣的插图人物与整个画面相和谐，人物的眼睛射向手绘POP的主题字，形成无形的视觉引导线。

创意想象以不合逻辑的形象来表现合乎逻辑的寓意，把思想意识中不可见的形象化作可见的、生动优美的形象呈现给观众，如图4.4所示。

点评：画面采用新颖的竖条形，通过不同种族的人物形象表现这个咖啡屋的文化理念。咖啡的固有色烘托出浪漫温馨的气氛。

图4.4　POP咖啡屋的商业广告

意念是指念头和想法。在艺术创作中，意念是作品所要表达的思想和观点；在广告创意和设计中，意念即广告主题，它存在于设计者的头脑之中，必须借助艺术表现的手段和形式传递给观众。

POP广告创意，就是为达到广告宣传的目的而挖掘出的独特见解和点子，主观营造一种与内容气氛相符的意境，捕捉特有的意念及瞬间的灵感，将设计师的感受、情感体验，通过联想、夸大、归纳、浓缩、提炼，转化为概念元素，设计师再通过视觉元素(文字、图形、

材质等)将它表现出来，如图4.5和图4.6所示。由此可以看出，广告创意除了与文化、思想、审美等有关之外，还与材料、工具、技术、制作等工艺问题密切相关。

图4.5　POP指示牌的广告

点评：这是威尼斯滑雪场的指示牌的广告，游乐园都是开心的，鲜艳色彩充满激情。画面通过两个正在滑雪的孩童开心、惊喜、内心又充满恐惧的表情，烘托现场的氛围。色彩使用白色与红色做搭配，使人觉得热情而有趣。

图4.6　POP海报设计

点评：将标题放在插图之上，醒目而生动，起到了事半功倍的宣传作用。字体的大小对比，使作品更具节奏感，主次分明。

对手绘POP广告创作来讲，细心地观察、认识事物，区别和选择事物之间的特性与共性是十分重要的。如果只是对生活做简单、真实的描绘，就是多此一举，因为完全可以用照片来代替。这里要特别强调联想，从一点到另一点产生联想，想象使逻辑链之间出现逻辑缺环，产生心理跳跃，而创造出新奇的作品，如图4.7所示。

点评：海报在构图上由中心向四周发散使得画面有张力。主要信息集中在画面中心，便于阅读。插画则为人和一群动物开着小车，像是要赶快开车去超市购物。温暖的氛围给人以良好的印象；字体大小组合，安排有节奏感。

图4.7　超市促销POP海报设计

广告创意不能靠凭空想象、闭门造车来完成，创意是以企业的产品定位、营销策略、市场竞争情况以及目标消费者的需要为依据的。寻找一个消费者群作为感化目标，以此为"切入点"，并把这个"切入点"用艺术手段表现出来，进而加强目标消费者对企业的信任，最终说服目标消费者并使其产生购买行为，实现广告创意的真正使命，那就是完成促销商品的目的，如图4.8至图4.10所示。

那么POP广告作品有哪些需要注意的因素呢?
(1) 标新立异的构思、巧妙生动的布局、对比强烈的色彩。
(2) 醒目个性的标题字体。
(3) 具有视觉冲击力的图像。
(4) 营造情调、图文结合。
(5) 重视信用、不宜过度粉饰产品。

点评：插图中人物的手势将大家的视线引向内文，大而鲜艳的标题字与内文形成强烈的对比，使海报主题清晰，次序错落有致。

图4.8　营造情调、图文结合的海报设计

点评：面膜对顾客的吸引力在于给爱美的女士们清新自然的感受，POP海报以天蓝色为主要色调，一眼望去，会给人清新靓丽的感觉，让人产生购买的欲望。

图4.9　面膜海报设计

点评：街舞海报需要炫酷的画面才能对顾客产生吸引力，画面采用卡通的人物形象，绚丽的色彩，展示出一幅色彩绚丽的海报。

图4.10　街舞海报设计

【设计案例4-1】图形联想组合(作者：汪晓庆)

设计说明：以从一件事物联想到另一件事物的方式，或取两种不同的事物相似的部分进行设计、连接，从中找到两种事物的共性，以图形化的方式形象地表现出来，如图4.11所示。

图4.11　图形的相关联想

1　将隐形眼镜盒与眼睛相结合　　2　将水龙头滴水与手滴水相结合(含义：节约用水)
3　将纸张与树木相结合　　　　　4　将钥匙不规则的齿与楼房高低相结合
5　将小孩鼻子与纸巾相结合　　　6　将血量少的针管与电量少的电池相结合
7　将弯曲的蛇与卷尺相结合　　　8　将飞起的风筝与鸟的轮廓相结合

广告要具有联想力，以此来增加广告的艺术性，使人们在接收信息的同时，享受艺术的美。

4.1.1　POP广告形式与内容的结合

内容和形式是任何艺术作品不可或缺的因素，只有处理好两者的关系，形神兼备，才能设计出好的作品。艺术的形式与内容更是结合的统一体。尤其是POP广告设计作品，它特别需要一种具体的、客观的外在形象去传达信息，烘托气氛。广告内容的思想性必须通过艺术形式表现出来。不同的广告内容要选择不同的广告形式去表现，这也考验了设计师对整体广告策划的理解力和专业表现能力，如图4.12至图4.14所示。

有人误认为POP广告的形式并不重要,POP广告只是告诉消费者企业能提供什么好处或带来什么利益,只是为了把商品说得更清楚简洁,表现得更鲜明,对POP广告宣传来说,能有好的广告内容,让消费者了解宣传的信息就足够了。其实这是专业性的错误,因为在广告满天飞的时代,被消费者关注的是那些引起他们兴趣的广告,消费者通常不会主动去了解所有广告信息。好的广告内容需要相应的形式来衬托,缺乏艺术性的广告,则是促销能力最差的广告。

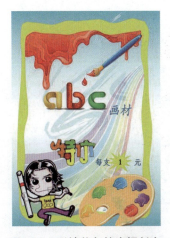

图4.12　形神兼备的海报创意

点评:该商品是abc画材,画面主要利用画笔、颜料,以直白的方式告诉人们该商品的属性。画面主要运用黄、红、蓝等艳丽的色彩吸引顾客的眼球,也传递了该商品的质量过硬的信息,背景底纹用色条表现说明了颜料的色彩种类多样。

图4.13　直奔主题的特价宣传海报

点评:言简意赅是临时海报的最大特点,特别是价格促销海报,简明扼要的文字直奔主题,会达到良好的效果。

图4.14　招生海报

点评:彩底海报一般要考虑色彩明度的对比,浅底要用深色或对比色来衬托主题。插图要与内容相吻合,图文并茂的海报会对受众具有强烈的吸引力。

当然，在广告设计中只呈现艺术美、形式美、视觉美，而没有好的诉求内容同样是不行的。只有艺术美而没有利益诉求，只能说是一件单纯的艺术作品，不能算是广告作品。只有运用艺术表现手法将好的内容表现出来，才能顺利地把商品信息传递给消费大众。

【设计案例4-2】海报的创意设计

设计说明：创意要靠动人的形象、诱人的情趣、多变的艺术手法，去唤起消费者的兴趣，引导消费者正确购物，使消费者自觉自愿地接受广告的说服，并通过优美的广告作品提高消费者对商品质量的信任度(见图4.15～图4.17)。

点评：这是关于饰品店打折促销的海报，首先选用了紫色、粉色等女性色彩作为底色，字体上选了三种颜色以及不同的字号分开层次，产生前后空间的关系。

图4.15　饰品促销海报

图4.16　度假村宣传海报

点评：度假村的宣传海报，选用了蓝色为背景，呈现出蓝天的感觉，用太阳公公等元素作为插图，给画面增添度假的气氛，在字的字体、大小以及颜色的选择上，采用了描边方法，使其有一个阅读信息的层次。

图4.17　酒店类POP海报设计

点评：酒店类的POP广告，通过大胆的色彩应用，给人一种食欲大开的冲动。

海报设计的特点是设计要服从内容，一切为销售服务。

下面介绍几种广告设计中应该注意的表现形式。

(1) 以强调和突出商品为主要内容的广告，应采用虚实对比的表现形式。

(2) 以隐喻、寓意为创意点的广告，适合采用拟人、比喻或一语双关的文案去表现。

(3) 以故事情节为主题的广告创意，多是节庆类的内容，要用烘托气氛、动人心弦的文案与图形来表现其内容。

(4) 安排虚拟、悬念的广告创意，多采用特异的表现手法。

总之，广告必须合乎整体策划的要求，根据内容采用现代化的艺术表现形式和手法，使商品广告宣传更符合市场的动向，如图4.18所示。

图4.18　娱乐POP海报设计

点评：用简单的拟人手法来设计娱乐主题，玩偶可爱的表情预示着卡拉OK的娱乐性，给人轻松自然的感觉。

4.1.2　POP广告文案创意

广告文案创意同广告整体创意大致相同，文案的独特性以及寻找准确的诉求点是文案创意的重点。当然，POP广告文案的写作有其本身的特点，如图4.19和图4.20所示。

下面对POP广告文案写作的技巧做一下总结。

(1) 广告标题要醒目，富有创意，力求用少的语言将诉求表达清楚。POP广告文案不可能像报纸广告、杂志广告、书籍广告那样写出广告标题、副标题、广告正文、广告语等。因为人们出门购物的时间观念很强，加上卖场相对热闹的环境，人的注意力容易被分散，过多过细的文案无法引起消费者的注意。

(2) 广告标题或广告语要有新意，能在利益上迎合消费者的需求，广告标题、目的要明确，采用生动的广告语言配合商品实物则更具说服力。

(3) POP广告文案要依据商品的特点、特性和目标消费群体的需求去写作，文案内容与商品特性相吻合，恰当地体现广告的信息和承诺。

(4) POP广告文案及"广告语"应当言简意赅，要让读者对"广告语"产生特别的兴趣，将广告的内容与精神浓缩在广告语中。

图4.19 美食POP海报设计

图4.20 音乐会的POP海报设计

点评：白底海报可以加强文字的色彩表现，醒目的标题大字与内文的小字形成对比，突出了主次关系，使画面有层次空间感，而内文的说明则加强了信息传达。

4.2 POP广告设计的形式规律

在从事POP广告设计时，画面处理要遵循一定的形式规律，把握大的规律就可以使设计作品游戏于美的范畴中。下面简要介绍POP广告设计的形式规律。

4.2.1 稳定与平衡

稳定是人的心理需求的基本条件。世间万物凡是能保留下来的物质和生命都有一定的稳定性和秩序性。星系的运转要保持相对的稳定性，否则它就会像流星出轨，毁灭在一瞬的灿烂中。画面需要稳定，这符合我们朴素而古典的审美规范，使人们感到舒适与安全。

1. 对称的稳定

设计中的对称是在一条中心分界线的两边安排类似图形，使其在上下、左右或相反的方向形成对称形式。对称的形式在建筑上得到了广泛应用。比如，中国古典建筑中华丽的宫殿和庄严的庙宇大多是按照严格的对称方法修建的，这种建筑方式给人以气势宏大、庄严典雅、严谨规范的艺术效果。这种对称的稳定表现在广告设计中也具有同样的效果，如图4.21所示。

点评：愚人码头是一家海鲜菜馆的名字，海报设计简约明快、一目了然。构图虽不是绝对的对称形式，但整个画面有一种平衡感。

图4.21 菜馆POP海报设计

2. 均衡的稳定

均衡的稳定主要表现在从视觉精神到心理感应的判断。设计图形中的各要素在感官和心理上达到一种平衡，如图4.22和图4.23所示。通俗地讲，画面一定要看着很舒服。如果你设计的画面叫人觉得不和谐，就证明你在力的处理上出现偏差，画面没有达到完美的心理平衡。画面的平衡主要是指轻重感、强弱感、稳定感。

设计中的均衡美是指画面的心理重量关系，是根据图形的数量、大小、轻重、色彩和材质的分布作用来形成视觉上的判断。人们的视觉刺激着记忆和期望，人们在欣赏一幅作品时总是在画面上寻求着心理上的平衡。

图4.22　面包POP海报设计

点评："阿美莉卡咧巴"是一种面包的品牌，整个画面运用暖色调，主要给人以一种温馨的感觉，并且还能够勾起人们的食欲。画面借用可爱少女指向食品的动作，这样更能够吸引受众的眼球，使表达的主题更明确。作品构图形式为上下结构，平稳安定。

图4.23　冷面POP海报设计

点评：作品运用古代人的造型来喻示冷面的正宗和历史久远。画面利用线作穿插形成整体关系。

画面的稳定与人的心理有非常密切的关系。通常心理的平衡来自人们的生活经验。例如：当我们看到一幅上满下空的画时，就会焦虑不安。因为我们生活在地球上，地面的物象沉重而繁多，天空的东西轻柔而稀少，所以我们总对上满而沉的东西十分注意。一定要找到能支撑形体的力，才能放下心来。

我们的身体随时保持重心的平衡，才不会跌倒。当你用一只手提着重物时，你会将重物向身体中心倾斜，以保持身体的平衡。

视觉平衡也与习惯有关。人们习惯从左向右、从上向下、从头到脚的观察方式，注意力一般放在画面左边。一个带有方向感的图形，从左向右出现时，我们感到很自然，而从右向左出现时，则要跨越更多的心理障碍。

4.2.2　节奏与韵律

节奏和韵律表现在设计中是一种有组织、有规律的强弱和谐变化。它使同一要素周期性反复出现，形成一定的运动感。

韵律的表现方法使画面活泼跳跃，充满生机。节奏和韵律多用音乐语言，同时具有时间与空间感。一首乐曲的主旋律总是反复出现，反复中出现变化，在变化中形成连接，连接中起伏跌宕，跌宕中延伸回复，这样才能达到绕梁三日的效果。

广告设计中有规律变化的形象或色彩以数比、等比的方法来处理排列，使之充满音乐的旋律感，以图形的数量、大小、虚实、强弱、主次以及色彩关系等反复变化出现，形成一种怡人的韵律，如图4.24所示。

图4.24　插画海报设计

点评：井然有序的分割使得画面主次分明，前后层次感丰富，具有很强的装饰味道。

小贴士

构图的黄金分割法：所谓"黄金分割法"，就是将摄影构图的画面两边各三等分的直线所产生的"井"字作为分割画面的依据。这四条分割线的位置不仅应作为安置画面元素的理想位置，而且其四个交叉点也应作为整幅画面的视觉重点而成为"趣味中心"的构架。

设计中应灵活运用对称与平衡、节奏与韵律，通过空间、文字、图形之间的相互关系建立整体的均衡状态，产生和谐的美感。例如对称原则在页面设计中，它的均衡有时会使页面显得呆板，但如果加入一些富有动感的文字、图案来表现内容往往会达到比较好的效果。另外，点、线、面作为视觉语言中的基本元素，巧妙地互相穿插、互相衬托、互相补充构成最佳的页面效果，可充分表达完美的设计意境，如图4.25所示。

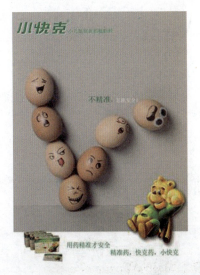 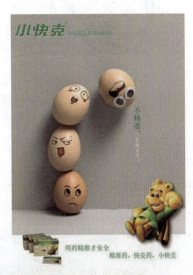

图4.25 快克药业 《精准才能安全——鸡蛋篇》（作者：安维东）

点评：作者的奇思妙想使我们看到病痛得以康复的喜悦心情。

4.2.3 对比变化

对比在广告中的表现就是各元素在形态、颜色、材质上形成的视觉差异。人们喜欢追求万绿丛中一点红的效果，在广告设计中运用对比可以产生明朗、肯定、强烈的视觉效果，给人留下深刻的印象，如图4.26所示。

点评：运用纯真的少女形象反映出主题"爱在当时"，镂空的字体被放在空白的地方与画面右侧的人物形成了明确的关联对比。

图 4.26 对比在广告中的运用

对比就是变化，变化才有生命。世界是立体的、多层面的、多角度的、多空间的。所以艺术创作的真谛就在于创造变化的新意，永远力求与众不同，标新立异，如图4.27至图4.29所示。

图4.27　夸张的人物插图　　　图4.28　浪漫的情人节海报

点评：通过表情的夸张描绘，使画中人物夺框而出，具有强烈的视觉冲击力。图4.27以漫画的笔触，夸张地描绘了张开大口的男人；图4.28以童话般浪漫的创意手法，描绘了情人节的主题。

图4.29　智联招聘

点评：一把钥匙开一把锁，什么样的鞋子最合脚，作者通过图形把事物上升到哲理的层面。画面利用发射及穿插形成整体关系。

【设计案例4-3】"津汇广场"夏季促销（作者：张威）

设计说明：稳定与平衡应当是设计者最先考虑的问题，当画面不稳定的时候，需要我们根据图形的分布进行调整，其主要目的是力争在视觉上达到平衡与稳定的效果。

图4.30是修改前的效果。出现的问题是画面构图失调，整体构图偏向右边，给人一种不安定的感觉，"激情夏日，激情购物"这几个字的字体偏小，不便于识别。

图4.31是修改后的效果。在原有的基础上加了几个购物袋，起到平衡画面的效果，"激

情夏日，激情购物"这几个字的字体也相应变大了，提高了识别的能力，整体感觉是热烈、奔放、鲜艳。

图4.30　修改前的设计图样

图4.31　修改后的设计图样

图4.32和图4.33表现同一主题，但是风格色调完全相反，变化中存在着平衡，既有颜色的对比，也有形状的变化，构图比较饱满。图4.34的暖色给人一种欢快、热闹、激情的感觉；图4.35的冷色给人一种冰凉、纯净的感觉。

图4.32　给人一种圆形旋转的节奏感

图4.33　强调线条的运动，韵律十足

图4.34　暖色调的设计图样

图4.35　冷色调的设计图样

相同的题材，用不同的构图与色彩表现，会得到不同的节奏、韵律、情调的画面效果。

 小贴士

构图的对角线法则：在一幅设计作品中，画面两边各三等分的直线所产生的四个交叉点之间存在着两条相互交叉着的对角线。利用好这两条对角线以体现画面意境，是设计者必修的课程。

在进行广告创意时，就要善于将各种信息符号元素进行组合，使其具有适度的新颖性和独创性。它的关键是在"新颖性"与"可理解性"之间寻找到最佳结合点，如图4.36至图4.41所示。

图4.36　POP海报设计(1)

点评：作品以图解的形式，说明了保险公司的宣传理念："一人上保险，全家都受益。"创意简洁而内涵深刻。

图4.37　POP海报设计(2)

点评："小月饼"活泼的字体，人物飞跑的姿态，使画面生动有趣。海报运用送外卖的造型人物来点题，体现了服务的周到。

图4.38　POP海报设计(3)

点评：画面有自上而下的感觉，运用中国鼓来表现中国节日热闹的景象，传统的书法字体再现了中国元素。

图4.39　POP海报设计(4)

点评：用一个妇人作为主题有一点母亲的亲切味道，暗示了早餐的健康。暖色的背景产生一种喜气洋洋的气氛。

第4章 创意与构图

图4.40 POP海报设计(5)

点评：画面用健康的蓝绿色来表现医疗的性质，插图采用一个医生指引的方法，暗示了按摩的权威性、理疗性和科学性。安静的蓝色有益于疗养。

图4.41 POP海报设计(6)

点评：海马代表了日本海鲜文化，绿色带有日式青芥末的味道，画面明快而简洁，一种自然安全的饮食理念融入其中。

【设计案例4-4】创意包装盒设计(作者：李海茹)

设计说明：这是一款鸡蛋盒子的包装，外形做成小火车的样子。包装盒的车头和车身是可以分开的，车头拉开，里面就是放鸡蛋的地方了。车窗的部分是掏空的，正好可以看到里面的鸡蛋，车窗上面有形态各异的表情。最终效果如图4.42所示。

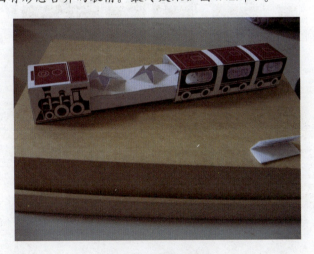

图4.42 鸡蛋包装盒

具体设计步骤如下。

(1) 先画出盒子的基础图形，如图4.43所示。
(2) 在基础图形上面添加颜色，如图4.44所示。
(3) 在盒子上面加上条码等，如图4.45所示。

图4.43　画出盒子的基础图形

图4.44　添加颜色

图4.45　添加条码

生动有趣的包装会给商家带来意想不到的惊喜，也能提高商品的附加价值。

本 章 小 结

随着受众文化水平和审美能力的不断提高，对设计师的要求也就更加严格，设计师必须有过硬的广告设计创意能力、丰富的想象能力和极强的表现能力。通过对本章内容的学习，我们应学会运用所学知识解决设计中的实际问题，积累创意素材，掌握多种创意的方法，顺利完成广告主题的创作。

第4章 创意与构图

复习思考题

1. 为什么说创意是广告设计的灵魂?
2. 你认为设计作品的形式与内容是怎样的关系。
3. POP广告设计与报纸广告设计在文案写作上的区别有哪些?

课堂实训

1. 选定一个海报题材,对海报设计中的图形、文字、商标、编排等形象元素进行广告形象的创意构思,并绘制创意草图3张。

提示:注意画面整体效果,力求使主题突出有力,插图与正文、标题相符。

2. 根据草图撰写设计说明一篇。

要求:说明文字涉及构图、色彩、商品、表现手段等,200字左右。

第5章

手绘POP广告设计

Part 05

学习要点及目标

* 认识插图的类型及各种表现技法。
* 了解字体的变形特点和POP广告字体的变形规律。
* 将插图与字体和谐地运用在设计作品之中。

设计插图、具象形、抽象形、意象形

插图与字体设计是POP广告的最大特色，两者既有主次，又互衬互托，形成生动和谐的POP广告画面。

5.1　POP广告设计插图

插图是现代POP广告设计的精髓，是手绘POP广告设计的重要组成部分。一幅好的插图，既是文字表述形象的表达，又可以提高版面的艺术魅力，吸引人的眼球，诱导消费，提高展卖点。在POP广告设计中，插图普遍采用具象或抽象两种方法，绘制的内容大多是传统或现代的题材。

【设计案例5-1】字与图相结合(作者：宋仁静)

设计说明：图5.1所示的蒲公英插图在图与文字的处理上很有新意，字体可以因想象而充满诗意，蒲公英是轻盈的，风吹到哪里就在哪里生存。于是把"蒲公英"三个字设计得上大下小，有一种头重脚轻的感觉，似乎风一吹就可以飘起来了。字体中也加入了蒲公英的一些图形，画成粉红色，是因为觉得粉红色蒲公英比较浪漫。

图5.1　蒲公英插图

插图与文字在广告设计中是互相解释、互为依存的。文字可以赋予一幅插图更深的寓意，而插图也可以赋予文字更诱人的魅力。

第5章　手绘POP广告设计

在POP广告设计中，采用手绘插图与采用广告摄影作品的效果完全不同，设计者运用插图的艺术手法能够更好地表现商品的独特本质，并使之更加具有趣味性。

POP广告设计插图比较灵活，可以随意变化，形式多种多样，它的内容包括人物、动物、风景、食物等。设计者可以根据商品的特性，选用适合的题材，设计出富有幻想性、幽默性、讽刺性、装饰性、象征性、写实性等带有插图的POP广告设计作品，如图5.2和图5.3所示。

图5.2　夏季水果POP广告

点评：蓝色、绿色背景体现夏季的凉爽。利用插画的风格来表现水果的颜色光鲜，利用美女与水果的结合，打破了传统的宣传方式，体现了时尚、个性、美感。

图5.3　广告设计插图

点评：插图用比喻的绘画方法，巧妙地将此寓意展示出来。人物夸张的表情使画面生动有趣。

POP广告设计插图的表现形式也十分丰富：可用钢笔或针管笔描绘出相当写实的细密插图；也可用马克笔、蜡笔描绘出时尚现代的插图；还可以采用特技创造出意想不到的画面效果，如图5.4和图5.5所示。

图5.4　POP插图设计

点评：作者采用皮影画的形式绘制插图，跳跃的中国式红色以及背景的团花处理，使画面洋溢着中国传统的风格。

图5.5　插图

点评：景物与人物相结合，加上和谐的色彩布局，使画面清新明快。

【设计案例5-2】图形设计(作者：辛静)

设计说明：根据盒子结构进行创意，盒子打开与关上是不同的图形。利用盒内外的空间营造出完整画面，使画面更加丰富，如图5.6和图5.7所示。

图5.6　插图设计(1)

图5.7　插图设计(2)

如图5.6所示，打开盒子后是一个人被狗追赶的情景，而图5.7所示的设计是一个人在踢足球的动作。图形与盒子巧妙结合增加了趣味性。

广告设计追求的境界是插图设计能够概括更多的语言。

5.1.1　具象形插图

具象形是指有具体形象的形，在视觉艺术中，"具象"是一个与"抽象"相对的概念，指对人物形象的具体描绘，以求视觉的感知，真实地再现客观世界，在设计领域中被认为是已在人的思维中形成概念并可以明确指认的存在物。例如人物、动物、植物、建筑交通与各类工具。具象形包括自然形与人工形，如图5.8至图5.13所示。

图5.8　具象形插图设计

图5.9　用马克笔绘制的形象

点评：这幅平面作品是采用了几条明显的线条来突出它的鲜明色彩，并勾勒出该品牌鞋的外轮廓和基本造型。简单的版式和明快的色彩都彰显出该产品时尚与青春的特点。

点评：使用马克笔绘制的形象，令人眼前一亮。

图5.10 写实手法绘画的动物

图5.11 写实手法绘画的食品

图5.12 写实手法绘画的交通工具

图5.13 写实手法绘画的人物

点评：人物、动物、食品、交通等是运用最为广泛的插图形式，插图中多用高度概括的绘画方法，使其点题而不夺题。

1. 自然形

自然形包括的范围很广，主要是指自然生成的形，如山川、河流、森林、沙丘、花卉、植物等。POP广告设计插图较多采用花卉的表现形式。

2. 人工形

人工形既可以是具象形，也可以是抽象形和意象形。人工形主要是指经过人的劳动创造出来的形，属于第二自然形。它与自然形有着密不可分的关系，自然形犹如人工形的母亲。人工形是在大自然的启示及呵护下孕育成熟的。

我们看到会飞的鸟，最终造出了飞机。人类还根据需要创造出桌椅、楼房、汽车、家具、衣服等人工形。如今人类的生活环绕在自然形与人工形之中，如图5.14和图5.15所示。

图5.14 以写实简化的手法绘制的人工形(1)

图5.15 以写实简化的手法绘制的人工形(2)

点评：插图采用简洁的卡通画法，运用马克笔绘画填色，设计快捷简练，给人以活泼的现代感。

5.1.2 抽象形插图

抽象形可以通过对形的分解而得到，也可以通过对形的组合而得到，还可以通过对具象形的概括提炼而得到。

抽象形与具象形正好相反，它不指涉可见的物象世界，抽象艺术归纳、综合、简化了客观事物的可视特征，不去描摹外在的图像和细节。在设计领域中，凡没有在人的思维中形成概念，并且不能明确指认的存在物都属于抽象形，如图5.16和图5.17所示。

点评：干净利落的几笔，将经理的自信和派头表现得淋漓尽致。胖圆的字体与夸张的人物插图使画面显得十分饱满。

图5.16 手绘图形

点评：这是学生参加汽车造型大赛时的设计作品。这个吉祥物的造型，突出了时尚轻松的驾车乐趣感，形象紧扣主题。

图5.17 企业吉祥物

概括提炼抽象形是从具象形之中抽取出物象带有普遍性本质的特征，经过概括提炼而形成简洁形。它与具象形达到了精神上的一致，也就是形似、气似、意似，用朴素、简洁、概括的艺术语言表达丰富的内涵。

抽象后的形，主题更加明确。例如，象形文字就是对自然形的概括与抽象，三角象征山、圆形象征日、三点象征星座、三画象征水。抽象形给了人们充分的想象性，具有一形多义的特征。一个圆形，可以是太阳、月亮、星球、苹果、橘子、水滴、字母等。它显示了许多形的共同特征。其实抽象形与具象形有着割不断的亲缘关系，形成相对性，如图5.18至图5.24所示。

第5章　手绘POP广告设计

图5.18　抽象形(1)　　　图5.19　抽象形(2)　　　图5.20　抽象形(3)

点评：作品用拟人的手法模仿人的动作和表情，使物体仿佛有了生命。熟练的马克笔绘画，收放自如，给插图带来一种轻松活泼的视觉效果。

图5.21　抽象形(4)　　　　　　图5.22　抽象形(5)

点评：作品用拟人的手法加强了插图的动感，模仿人的动作和生活情节，使不动的物体有了生命的动感，形成有趣的视觉效果。

图5.23　抽象形(6)　　　　　　图5.24　抽象形(7)

点评：作品通过简约流畅的线条、单纯清淡的色彩，用归纳的手法生动地描绘了人物、动物，虽然比较抽象，但却流露出丰富的内在精神世界。

【设计案例5-3】卡通插图设计(作者：肖蒙)

设计说明：画面主体以卡通形象作为背景，使它很快进入消费者的视线。卡通人手中拿着"特别推荐"四个字点明主题。画面使用了大量的绿色，具有清凉、清新之感，突出"劲凉薄荷"的主题，如图5.25所示。

图5.25　卡通插图设计

锻炼对形的概括提炼能力十分重要，简洁的形才是有内涵的形。

5.1.3　意象形插图

意象形是将意愿寄托于形之上。《不列颠百科全书》对意象的解释为："人脑对事物的空间形象和大小的信息所做的加工和描绘。"

人为设计的意象形是通过对事物的观察、归纳、提炼、分解、组合而形成。比如，中国人的神龙就是分解组合的经典之作。将最有力量的牛头，神奇而有伸缩力的蛇身，象征斗志的鹿角，洞察秋毫的鱼须，锋利无比的鹰爪，从动物本身上分解出来，组合成神勇无比、超级无敌的神龙的形象。

意象形是通过立意、寻找、选择、联想、加工、组织而完成的，是抽象思维与具象表现手法相结合的产物。

当然有些意象形是由图形产生联想去赋予意义。因为每个人受教育的程度不同，年龄、性格、爱好的差异，会使得人存在着对图形的认识与判断的差距，在同一个概括简练的意象形面前幻生不同的联想，产生不同的形的含义，如图5.26至图5.28所示。

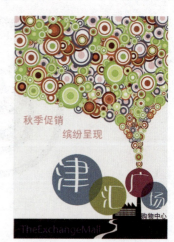

图5.26　圆形的意象联想

点评：这是个"圆"的构思，大大小小的泡泡轻盈绚丽，一种青春活力的升腾感充满画面。

第5章　手绘POP广告设计

图5.27　意象形

图5.28　人物插图

点评：这是一张欧美店铺广告的插画，颜色统一和谐，富有美感，图案设计丰富有趣，变化多样，趣味性十足。

点评：时尚的装束与轻松的表现手法相结合，人物显得活泼可爱。

5.2　POP设计插图类别

5.2.1　人物插图

以人物为题材的插图容易与消费者产生感情共鸣。因为人常通过表情传达心声，所以人物形象的描写十分关键，它能表现出可爱感、亲切感、幽默感、愉悦感，是受众喜闻乐见的广告形式，如图5.29至图5.32所示。

图5.29　人物插图(1)

图5.30　人物插图(2)

图5.31 表现出幽默感的人物插图(作者：张媛媛)　　图5.32 表现出愉悦感的人物插图(作者：张媛媛)

点评：人物插图的面部表情十分重要，人物的喜怒哀乐直接影响着观众的情绪。因此，把握插图人物的表情刻画，就能够展示人物的内心活动。

人物形象的变形难度比较大，既要变化得有情调，也要突出人物关键的特点。这一点要求设计者有良好的绘画基本功。掌握人体比例和男女的特点是变形的重点。中国人头身比例一般为1∶7，如图5.33所示。国外成年人的头身比例一般为1∶8。现代插图中十分流行一种拉长身体比例的方法，尤其是用于塑造时尚女性的形象时，插图中人物修长的身段使之更加优美动人，令人神往，如图5.34和图5.35所示。

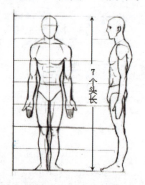

图5.33 人体比例图　　图5.34 人物插图中的比例

儿童插图常用的比例与女性插图相反，儿童插图中头的比例要大一些，显现出儿童的特征。卡通人物画常以1∶2或1∶1的大头形态出现，这样的比例可以充分利用头部面积来再现儿童稚拙单纯的神态，如图5.36至图5.40所示。

图5.35 女性插图(作者：张媛媛)　　图5.36 儿童卡通插画(作者：张媛媛)

第5章　手绘POP广告设计

图5.37　夸张变形插图(1)(作者：张媛媛)

图5.38　夸张变形插图(2)(作者：张媛媛)

图5.39　夸张变形插图(3)(作者：张媛媛)

图5.40　幽默变形插图(作者：张媛媛)

图5.41所示为一张雀巢咖啡插图广告，画面唯美动人，颜色明快、线条流畅，给人心头一丝暖意。

图5.41　人物形象的变形

"漫画"二字始源于中国北宋。北宋学者、画家晁以道在其著作《景迂生集》中说："黄河多淘河之属，有曰漫画者，常以嘴画水求鱼。"大意是说漫画是一种水鸟的名称，它捕鱼时潇洒自如，如同在水上作画一般。1925年5月，《文学周报》连载丰子恺的画，并称其为漫画，这是中国第一个漫画作品。

5.2.2 动物插图

动物常常以卡通形象出现在画面上，人们对动物的钟爱使这种古老的题材具有旺盛的生命力。动物与人类为伴，为我们带来精神上的快乐。在一些题材中动物卡通形象更受到公众的欢迎。设计者在创作动物形象时，多用拟人化手法来感染受众，小动物做出各种人类的动作表情，将亲切、活泼的情绪传达给消费者，从而缩短了商家和消费者之间的感情距离，如图5.42至图5.49所示。

图5.42 动物形象的变形

图5.43 动物拟人形象表现(1)

点评：动物的面部表情在一些插图中是至关重要的，它能使插图变得亲切、生动。

图5.44 动物拟人形象表现(2)

图5.45 动物拟人形象表现(3)

点评：吃得饱，喝得香，是猪的性格。作品用拟人的手法，将吃与喝的主题生动地表现了出来。

图5.46 动物拟人形象表现(4)

图5.47 动物拟人形象表现(5)

点评：将动物人性化，使插图更加生动，增加了亲切感。动物插图常常模仿孩子的性格特征加以描绘。

图5.48　动物拟人形象表现(6)　　　图5.49　动物拟人形象表现(7)

点评：舞台经典的表演被换成动物担当主角，这两幅动物变形又赋予它们艺术化的气质。

5.2.3　风景插图

风景题材在POP广告设计插图中用得比较少，而多用于旅游休闲的广告作品中。风景的特点是具有很强的地方性、季节性，比如南方的风景与北方的风景截然不同。风景又分自然风景和建筑风景，它一般要与题材相结合，起到衬托主题的作用，如图5.50和图5.51所示。

点评：作品充分发挥线的丰富性，把具象的实物还原成线元素造型，用线的曲直构成形象，使得画面静中有动。

图5.50　风景插图(1)

点评：作品充分发挥点的灵活性，把具象的实物还原成点元素造型，用点的疏密构成形象，使得创作对象生动而细腻。

图5.51　风景插图(2)

5.2.4 食物插图

食物作为商品出现在广告画面上具有很强的感染力,可以调动消费者的食欲和激情。食物插图的色彩表现十分关键,它可以采用鲜艳的暖色为主,如橙色、黄色、红色、棕色,强调食物插图的味觉,辅色可以采用蔬菜的绿色,如图5.52至图5.64所示。

图5.52　水果饮料类食物插图(1)

图5.53　水果饮料类食物插图(2)

图5.54　中餐类食物插图

图5.55　西餐类食物插图

图5.56　蔬菜类插图(1)

图5.57　蔬菜类插图(2)

图5.58　火锅餐饮类插图

图5.59　冷饮类食品插图

第5章　手绘POP广告设计

图5.60　特色食物插图(1)

图5.61　特色食物插图(2)

图5.62　端午节食品插图

图5.63　糖果食物插图

图5.64　面食类食物插图

点评：食品类插图在表现上可以直接展示形象，也可以用拟人化的手法，即夸大商品的某些特性，运用商品本身特征和造型结构作拟人化的表现。

　　中国最早的插画是以版画形式出现的，是随佛教文化而传入的。目前史料记载我国最早的版画作品是唐肃宗时刊行的《陀罗尼经咒图》。到了宋、金、元时期，书籍插画有了长足的进步。插画的应用范围已扩大到医药书、小说、历史地理书等书籍中，并出现了彩色套印插画。

5.3 POP字体设计的特点

字体设计往往是成功设计的决定因素。在POP广告中,艺术字体是最常用的表现手段,它直接明了、易懂、易记。具有艺术性的字体会增强POP广告的感染力,使消费者收获美感并留下深刻的印象,如图5.65和图5.66所示。

图5.65 POP广告中的艺术字体

图5.66 POP字体设计

点评:"苑晓丹"三个字大小不一、错落有致,加之有趣的插图,使学生的名字显得个性化。

点评:设计采用了不同的字体形式,跳跃活泼、贴近主题。

5.3.1 现代字体的性格与表述

中国的汉字有着渊源流长的历史。现代字体是随着时代的发展孕育而生的,有着鲜明的性格特征。

在现代字体设计教学中,大部分教师仅要求学生掌握各种美术字的基本结构和在此基础上的各种装饰性字体设计,缺少对汉字结构和风格特征更深层次的探索。本节意在通过对字体性格的介绍,将字体设计放在教学中应用和研究,让学生感知到现代字体具备的审美特征,同时使学生设计出符合我们这个时代审美取向的实用字体,如图5.67和图5.68所示。

图5.67 现代字体(1)

点评:作者通过对字体性格和字意的理解,用软笔的表现形式,使猪的形象跃然纸上。

第5章 手绘POP广告设计

图5.68 现代字体(2)

点评：作品将鹤作为名字设计的主体，鹤的颜色以黑白为主，为了让字体设计更加完整一体，同时为了使鹤的形体显得轻巧，所以也用黑白色的字来衬托，通过丹顶鹤头上那一点来点缀整个设计。鹤的造型突出一种祥和、高贵的感觉。

字体设计的风格是结合文字内容而定的。任何一幅设计都离不开文字。文字是承载文化的载体，在海报设计中占有举足轻重的地位。字的多、少、大、小直接影响设计作品的面貌，如图5.69和图5.70所示。

点评：字体通过阴影效果的处理，形成浮雕的画面效果。使设计字体立体化，带有光感的效果。

图5.69 现代字体(3)(作者：曹睿)

点评：字体粗细不同并具有方向感，如翻卷的彩带，如跳舞的演员，活泼有趣，充满动感和喜悦的气氛。

图5.70 现代字体(4)(作者：王丹丹)

现代字体设计又是非常重要的专业基本功，对字体设计掌握的程度，会直接影响到将来专业课程的学习。现代字体是通过对字体结构和文字意义的理解，进行解构和再设计，使学生掌握文字的书写规律及韵律美感，培养和训练学生的设计和书写能力，并将这种能力运用到今后的专业设计中。

直观的理解，字体设计须在注重外在形式美的同时，强调其实用功能，如图5.71至图5.73所示。

点评：字体细长并稍有装饰，显得秀丽轻巧。变化时应注意不能失去可读性。

图5.71　字体设计(1)

点评：这是以学生的名字来变体设计的作品，字体通过立体透视和方向扭转变化而来，字显得更加立体。

图5.72　字体设计(2)

点评：这是用粗细不同的笔画变化来表现的常用POP字体，它显示了随意休闲的风格。

图5.73　字体设计(3)

现代字体乃是作为记录语言的视觉符号，是利用其形体，通过其语音来传达信息意义的，"文字本身就是创意"。它作为象形文字，具有完整的体系与严谨的结构，如图5.74和

图5.75所示。

图5.74 POP字体软笔书写效果(1)　　图5.75 POP字体软笔书写效果(2)

点评：软笔书写需要有一定的书法功底，因为下笔的速度和肯定的用笔是字体成熟的标志。初学者应勤加练习。

书法运笔：运笔必须用腕运，五指攥住笔杆，使笔杆直立稳定，使用腕力带动笔杆活动，字的大小决定运转的范围，俗称为"腕运"。

现代字体设计，就是在局限中求空间。"戴着镣铐跳舞，正是字体设计的基本功"。正所谓"有容乃大"，在"大设计"的今天，做现代字体设计的学问，就应该像汉字"一"，看似简单却包罗万象。

经过深入地了解和学习，学生对现代字体设计中的实用性、艺术性及时代性都会产生一定的认知，加上一定的实践训练，在今后专业课程的学习中也自然会做到融会贯通。

5.3.2 马克笔的字体书写方法

1. 笔的特性

POP用笔的种类很多，有圆笔、平笔、油性笔、水性笔等，各有其特性，其书写效果如图5.76至图5.79所示。

图5.76 马克笔方笔的书写效果

笔画顶格,齐头齐尾,遇"口"扩充,倾斜的笔画分段成折笔,使其趋于平直。

图5.77　毛笔字的书写效果　　　　　图5.78　马克笔方笔书写的不同字体

图5.79　马克笔圆笔书写的个性化字体

如果字体排列要变化,应遵循竖排、横排、弧线排、S形排、双排、大到小、小到大等规律。

2. 笔的握法

圆笔的正确握法与平笔的正确握法有所区别,如图5.80和图5.81所示。

▲正确方式(笔垂直)　　　　　　　　▲书写效果

图5.80　圆笔的正确握法及书写效果

第5章 手绘POP广告设计

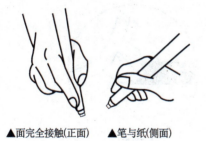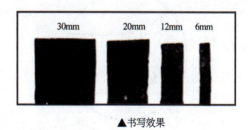

图5.81 平笔的正确握法及书写效果

书写时最好能转动笔身,这样可延长笔的寿命。如果笔写久后产生毛发,可用打火机烧2~3秒,如图5.82所示。

图5.82 用打火机烧笔头

3. 线条的练习

拿起POP笔,首先必须抛弃以前写字的方法。因为POP主要的要求是字迹清楚、简洁有力,所以不必在字体上进行花哨的变化。在色彩应用上也应力求干净,而不是五花八门、什么颜色都要。另外,还必须站在消费者的角度,把最重要的价值清晰地表达出来。

(1) 笔应完全贴在纸上,保证书写的线条一致,如图5.83所示。
(2) 根据笔画的变化,转换角度,如图5.84所示。

图5.83　笔和纸的角度

图5.84　变化角度的效果

4. 横线与垂直线悬挂练习

马克笔书写形式主要练习对大字和粗体字的掌握,手与纸张保持一定距离,使马克笔能任意改变方向,字体流畅大气,如图5.85所示。

图5.85　笔的方向改变

从小学至高中,学生在学校里常用九宫格或米字格来临摹书法。POP制作的初学者也可以用此方法练习,如图5.86和图5.87所示。

 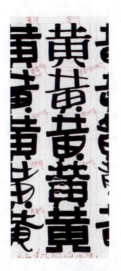

图5.86　马克笔字体的规律书写　　　图5.87　打格后，用不同字体写出的"黄"字

点评：练字一定要打格，养成良好的写字习惯，后期成熟后不打格自然也会写得整齐了。各种字体都要追求奇异和醒目，字体要有棱有角。学好字体的关键在于实际操作练习。

要使字体的字形平稳统一，除了各种笔画要写得端正规矩外，还应了解各偏旁部首的结构。书写POP字体时，应尽量将方格填满，使其饱和、平稳而不失美感；同时，应在练稳字体架构的基础上，再求变化，如图5.88至图5.90所示。

图5.88　字体大小变化穿插　　图5.89　字体笔画的设计(作者：陈凌平)　　图5.90　数字的变形设计
　　　　　有序、生动活泼

书法，又称"中国书法"，主要分为"软笔书法"和"硬笔书法"，它是中国特有的一

种传统艺术文化。中国历代出现了许多著名的书法家，其中以王羲之、欧阳询、颜真卿、柳公权等最为著名。

❋ 5.3.3 字体与插图的结合

在POP广告设计中，艺术插图、艺术字体和商品、文案相互融合、渗透交叉形成一个有机统一体。一幅好的、经典的设计，可以使人浮想联翩，穿越时空的界限，给人留下永久的难忘印象。

字体与空间结合得越精彩，作品就越让人感觉华美而深远，如图5.91至图5.98所示。

图5.91　字体与插图的结合(1)

点评：这是学生的名字加上插图，看起来十分卡通，跳动的字体加上活泼的人物插图，仿佛让人进入了童话世界。

图5.92　字体与插图的结合(2)

点评：喜悦的色彩，活泼的字体，组成了一幅喜庆的画面，字体大小穿插，色彩艳丽，使画面充满动感。

图5.93　背景(1)

图5.94　字体与插图的结合(3)

点评：西湖龙井茶产于西湖四周的群山之中，龙井素以"色绿、香郁、味醇、形美"四绝著称于世。为了烘托绿茶清新脱俗的气质，所以选了这幅江南水乡的山水画来做底，再加上书法字体，从而更好地展示西湖龙井的气质。

第5章　手绘POP广告设计

图5.95　背景(2)

图5.96　字体与插图的结合(4)

点评：为了体现茶的品质感，所以选择了一张雍容华贵、古色古香的图片，又选择了一款毛笔书法字体来烘托整个海报的气氛。

图5.97　背景(3)

图5.98　字体与插图的结合(5)

点评：醒目的黄色字体，将主题内容重磅推出。卡通人物跑步的动态增强了感染力，丰富多彩的颜色体现出欢快的气氛。

【设计案例5-4】手绘图形设计在不同载体中的体现(作者：汪晓庆)

设计说明：利用不同载体进行图形设计，让设计与商品巧妙地结合起来，使商品变得更加有趣、生动。

如图5.99所示，生动的T恤图案设计可以赋予服装新的内容和含义。

图5.99　T恤图案设计

如图5.100所示,根据纸盒的里外结构进行图形设计,可使其更具趣味性。在图5.100中,有的礼品盒打开后,人们会发现里面是恶作剧的大嘴;有的将盒子外包装设计成房屋形状,打开后利用"房屋摆设"的图案,使纸盒更具空间感;还有的将盒子包装图案设计为迷宫,盒子外包装与内包装打开处设计为迷宫出口,盒子打开后发现其实是一个迷宫通向另一个迷宫。

图5.100　纸盒图案设计

图5.101至图5.104所示的作品是以盘子为载体,根据玛雅文化特点在盘子上进行图案设计,突显玛雅文化的特色,同时还能起到装饰作用。

图5.101　玛雅文化元素图形设计(1)　　图5.102　玛雅文化元素图形设计(2)

图5.103　玛雅文化元素图形设计(3)　　图5.104　玛雅文化元素图形设计(4)

第5章 手绘POP广告设计

以上图片分别是对不同载体、不同内容的联想设计。在进行设计的同时,联想是不可或缺的一部分,它可以打开思路,使设计内容更具新意。

本章小结

POP广告创作的主要目标是:图形引人注目,文字容易阅读,消费者一看就能了解广告所要诉求的重点,具有美感,有创意、有个性,具有统一和协调感。因此,插图要生动,广告的说明文内容要简短,广告内容应与表现形式紧密结合,努力使画面独特、有个性,并且要注意意境的渲染。

1. 为什么说插图是现代POP广告设计的精髓?
2. 举例说明在一幅设计作品中如何使插图与设计字体相协调。
3. 食品类插图在色彩表现上有哪些特点?

1. 根据POP硬笔书写的方法,做手绘POP字体练习两幅。
尺寸:4开。
要求:用两种以上字体来书写,每幅作业不少于20字。
2. 根据插图原理,做人物、动物、食品插图各一幅。
要求:图形抽象、具象均可,色彩与表现题材相协调,画面和谐统一。

Part 06

第6章

手绘POP海报制作

学习要点及目标

* 掌握白底、彩底海报的制作步骤。
* 了解手绘POP海报的分类。
* 通过学习,熟练绘制各种手绘POP海报作品。

白底海报、彩底海报、制作效果图

手绘POP海报由于制作速度快,大大缩短了整体制作时间,很好地满足了宣传需求。而其低廉的制作成本成为商家的首选。如图6.1所示,它的超强亲和力和强大的信息功能可达到促使消费者购买的效果。除此之外,它还能配合商家的整体格调,营造购物气氛。

图6.1 时尚服装的手绘POP海报(作者:肖蒙)

点评:整幅画面用黄色作为主色调,给人一种活泼、明快的感觉,字体层次分明、错落有致。画面插图是一位手提购物袋的女士,给人一种购物导向。

6.1 海报制作

平面手绘海报主要分为白底海报和彩底海报两种,同时在版式上主要分为横版与竖版。它们的绘制步骤和方法大体上是一致的。

第6章　手绘POP海报制作

制作白底海报所选择的纸张为铜版纸，因为它的表面非常光滑，可以任由各种笔在上面书写。书写工具以方便快捷的马克笔为主。

【设计案例6-1】系列海报设计(作者：梁龙芬，李晓彤)

设计说明：本案例为X展架设计。黑色的背景制造了神秘、时尚的气氛，酷感十足。手写的1461透出随意、奔放的感觉，展示了毕业展设计中涌动的激情与深刻的内涵，如图6.2和图6.3所示。

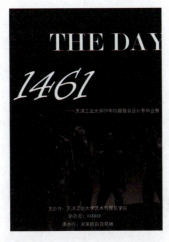
　　图6.2　神秘风格的1461

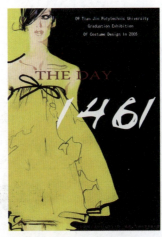
　　图6.3　时尚风格的1461

系列活动海报要强调海报之间相同的元素联系。本案例传达了活动时尚、青春、国际化的特点，与主题相呼应。

6.1.1　横版白底海报的制作

所谓白底海报，是指在白色的纸张上绘制海报。白底海报能把马克笔的颜色丝毫不差地表现出来。另外，白底海报颜色单纯，适合做各种变化，是充分发挥创意思维的最好载体。因此，白底海报不仅适合初学者，也深受手绘POP高手的喜爱。

制作白底海报的方法非常简单，但要想做得成功，还要掌握一定的技巧。本节先介绍横版白底海报的制作。

制作时先不要去盲目绘制，首先要在纸张上把版式设定好，要先把海报的各个组成元素所在位置、所占的面积规划妥当，然后再进行下一步操作。这里我们以一则服务行业POP海报的制作为例进行讲解。

【例6-1】服务行业POP海报制作实例

具体操作步骤如下。

(1) 先在铜版纸上规划好海报中各个组成元素的位置,如标题字、插图、正文等。横版海报中的标题字和插图大多呈对角状,这样可以稳定画面的重心。

(2) 用20mm宽的油性宽头马克笔按照规划好的位置在铜版纸上直接书写标题,并用记号笔、水性马克笔等对标题字进行装饰,这样可以使标题字更加醒目、突出,如图6.4所示。

图6.4　横版白底海报制作效果图(1)

(3) 绘制插图。用铅笔、水性马克笔按照规划好的位置绘制插图并着色,如图6.5所示。

图6.5　横版白底海报制作效果图(2)

(4) 用油性马克笔配合格尺绘制海报的边框,这样可以把握好正文部分的位置,如图6.6所示。

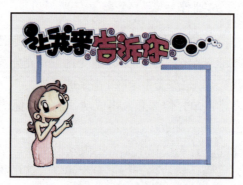

图6.6　横版白底海报制作效果图(3)

(5) 用笔头宽度为6mm宽的油性马克笔书写正文，不同的内容可以用不同的颜色区分，具体如图6.7所示。

图6.7 横版白底海报制作效果图(4)

6.1.2 竖版白底海报的制作

竖版白底海报的制作相对于横版更容易一些，因为竖版的格式更容易控制，通常都是标题在上，插图和正文在下，不用或很少考虑左右对称和重心的问题。下面以一则食品行业POP海报的制作为例进行讲解。

【例6-2】食品行业POP海报制作实例

海报整个画面的基调选用冷绿色，突出店面特色，并且放大了"冷面"二字。下面配以生动的图形，引起消费者食欲。炎炎夏日中的这一抹绿意，可以给人带来沁人心脾的凉意，从而提高店面的营业额。具体设计步骤如下。

(1) 书写标题字，如图6.8所示。
(2) 绘制插图，如图6.9所示。
(3) 绘制海报的边框，如图6.10所示。
(4) 最终效果如图6.11所示。

图6.8 书写标题字　　图6.9 绘制插图　　图6.10 绘制海报的边框

图6.11　竖版白底海报的最终效果

6.1.3　彩底海报的制作

彩底海报是指在彩色纸张上绘制POP作品。彩底海报颜色变化丰富，视觉冲击力也比较强，同时更能捕捉视线。吃色问题的处理是彩底海报制作的关键。

彩色胶版纸的颜色非常丰富，但它的表面比铜版纸相对粗糙，所以，直接用马克笔在上面书写内容的话，不但颜色会发生变化，而且也会严重影响笔材的使用寿命。因此，在制作彩底海报的时候，通常要把标题字和插图先在白色铜版纸上绘制好，然后再剪裁下来粘贴到彩色胶版纸上。这样，不但增强了画面的立体效果，而且也避免了纸张吃色的问题。

【例6-3】利用彩色胶版纸制作海报实例

利用彩色胶版纸制作海报一般分为以下5个步骤。

(1) 先在铜版纸上绘制好要书写的标题字和插图，然后用剪刀沿着边缘剪裁下来，如图6.12所示。

进行剪裁的时候，尽量在边缘留有一圈白边，以增强立体感。剪裁后的插图白边宽度应均匀齐整。尽量保持边缘为圆角状态，这样可以让剪裁的对象看起来柔和一些，如果出现尖角，就会显得生硬了。

图6.12　彩色胶版纸海报制作效果图(1)

(2) 选择彩色胶版纸。为了达到活泼可爱的效果,可以选择黄色的彩胶纸,然后对版面进行创意。为了增强版面的层次感,可以用美工刀剪切一些比底色略深一些的彩胶纸,粘贴到黄色彩胶纸上。剪切好后的异形彩胶纸可以直接用双面胶粘贴到黄色彩胶纸上,如图6.13所示。

图6.13　彩色胶版纸海报制作效果图(2)

(3) 把事先剪切好的标题字和插图用双面胶粘贴到彩胶纸上。粘贴的时候,通常情况下都是标题字在靠上的部分,而插图在左下角或右下角,这样版面看起来会平稳一些,如图6.14所示。

图6.14　彩色胶版纸海报制作效果图(3)

(4) 对于海报中想要重点突出的文字,可以采用制作标题字和插图同样的方法,先在铜版纸张上进行书写,然后沿着边缘剪切下来,用双面胶粘贴到彩胶纸上,如图6.15所示。

图6.15　彩色胶版纸海报制作效果图(4)

(5)用笔头宽度为6mm的宽头马克笔在彩胶纸上直接书写正文部分,如图6.16所示。

图6.16　彩色胶版纸海报制作效果图(5)

胶版纸:主要供平版(胶印)印刷机或其他印刷机印制较高级的彩色印刷品,如彩色画报、画册、宣传画、彩印商标、一些高级书籍,以及书籍封面、插图等。胶版纸按纸浆料的配比分为特号、1号和2号三种,有单面和双面,包括超级压光与普通压光两个等级。

6.2　手绘POP海报的分类

6.2.1　餐饮类手绘POP海报

这类POP海报主要以食品题材为主,包括中餐、西餐、饮品等。

饮食也是一种文化,创作此类题材的手绘POP海报一定要从食品的内涵入手。比如,中国传统菜系的POP海报中可以配合一些古典的图纹或印章,而西餐类POP海报可以做得浪漫、时尚一些。

做餐饮类POP海报的时候,经常需要绘制精美的食品插图,以增强视觉冲击力,来激发顾客的食欲,使POP达到更好的广告效应。

1. 中餐

中餐类POP海报通常以中国特色的美食为主要对象,这类题材的手绘POP海报要通过整体的颜色以及图案背景来体现饮食文化,以表现中国传统的氛围,如图6.17所示。

第6章　手绘POP海报制作

点评：画面直观、特点突出是这类POP海报的显著之处。夸张的人物动作与卡通的主题更能吸引人的关注，能在众多餐饮广告中脱颖而出。

图6.17　中餐POP海报

2．西餐

西方饮食文化和中国传统文化有所区别，大多是要用浪漫或鲜艳的颜色来体现，如图6.18所示。

点评：西餐厅的环境比较雅致，因此海报的颜色不宜太花哨。构图和色彩应力求营造出宁静、温馨的气氛。

图6.18　西餐POP海报

3．其他

各国的美味佳肴都是该国饮食文化的体现，制作此类题材的海报就需要了解一些该国家的饮食文化知识，这样才能更好地表现主题，如图6.19所示。

点评：这是一幅圣诞节的海报，海报中用了圣诞节常用的装饰品：铃铛、圣诞树、圣诞老人的袋子、彩球、蜡烛，还有积满雪的房子。这一切的一切都透露着节日的喜庆。海报从西方的视角出发，很洋气。

图6.19　节日创意海报设计

【设计案例6-2】手绘POP彩色海报设计制作过程(作者:李虹)

设计说明:图6.20所示海报的整体色调很活泼,给人一种青春的朝气。生日是值得纪念的日子,是每个伟大的母亲的痛苦日,这不仅纪念每个过生日的人,更是要感谢每位母亲为我们带来新生命。绿色象征着生命、青春与活力。画面用相框的形式,意在表现本店的蛋糕可以将您的生日收在记忆里,绝对不会让你后悔。

具体设计步骤如下。

(1) 画上背景色,如图6.21所示。
(2) 在背景上画一个两层颜色的相框,如图6.22所示。
(3) 画上图片的主题物(版式为斜角),如图6.23所示。
(4) 写上文字,这幅POP海报就完成了,效果如图6.20所示。

图6.20　生日蛋糕POP海报

图6.21　绘制背景色

图6.22　画边框

图6.23　画主题物

生日的题材要营造温馨的气氛,小的边框处理也能起到凝聚的寓意。

6.2.2 服饰类手绘POP海报

服饰类手绘POP海报主要应用于服装专卖店或饰品店,直接向消费者传递服饰特点、价位等信息。时尚服饰类题材的海报,颜色要鲜艳一些,才能体现时尚的感觉。为了更好地烘托主题,所选用的插图也要具有时代气息,如图6.24所示。

图6.24 服装类海报

点评:明快简洁,让人一目了然。

在做男性服饰类题材的手绘POP海报的时候,画面要直观,不能繁复,如图6.25所示。

点评:简单的布局和颜色,充分体现了男性的性别特征,很好地表达了所要突出的主题。

图6.25 男性衬衫POP海报

以女性服饰为中心的POP海报,除了在画面上直接表述服饰的美观以外,还可以采取形象法,利用女性类符号配合文字进行表达,从而发挥更大的广告效应。

在做服饰类手绘POP的时候,画人物插图时,尽量在衣着上下些功夫,体现品牌风格。纸张可以选择能体现质感的皮纹纸。

6.2.3 商业类手绘POP海报

商业类手绘POP海报以传递商业活动信息为主,通常要突出价格、优惠活动等内容,这也是手绘POP海报(或广告)的主要应用方向。有的时候为强调重点内容,正文通常选择反差比较大的颜色来书写。商业类手绘POP海报大多选用醒目的颜色,如黄色、橙色等。当制作的海报题材以特价、打折等内容为主时,可以做一些爆炸形状来烘托气氛。

1. 特价海报

特价题材是商业类POP海报中极为常用的一种,在制作这类海报时大多选择醒目的颜色来表现特价商品,如图6.26和图6.27所示。

点评:醒目的红色使主题更加突出,能够使消费者一目了然。以俏丽的人物形象为主题的渲染增添了气氛。

图6.26 商品促销POP海报

点评:利用字体的大小对比一下子就把主要内容突显了出来。

图6.27 商业海报

2. 打折海报

商业打折活动大多具有期限性,所以要争取在最短的时间里吸引消费者或者顾客的注意力。制作相关海报时,在绘制主标题时要别出心裁,如图6.28所示,为了体现实效性,就用

"打折"作为主标题。

图6.28 打折POP海报

点评：和特价海报一样，打折POP海报的重点是突出价格及优惠的力度，直接表达是此类海报的特色。

特价和打折海报以宣传折扣为主，因而表现折扣的数字要和其他文字的大小、颜色区分开，可以写得粗大一些。

6.2.4 培训类手绘POP海报

培训类手绘POP海报是这几年随着市场的潮流而逐渐出现的。内容表现以培训行业为主，如艺术培训、外语培训、文化课程培训等。接受培训的人大多以年轻人为主，所以在创作时一定要用比较醒目的颜色、清晰的文字，这样才能将表现的内容更快、更有效地传递给受众人群。

随着技能培训行业的不断发展，此类题材的海报也越来越受到重视。各类培训行业都有各自的特点，如何在海报上体现出来，是值得认真研究的。

在制作传统的培训类POP海报时，要把正文表述放在第一位，因为培训的性质和内容是此类海报要突出的部分。所选用的文字要正统，字体颜色要醒目。

下面根据培训内容的不同进行比较说明。

制作瑜伽类题材时，要想把瑜伽的意境体现出来，需要在背景和选取的图案上多加考虑，要符合瑜伽空悠、自得的意境。采用竖排版的文字可显得古朴、稳重，如图6.29所示。

拼搏、进取是跆拳道的精髓，它不同于瑜伽的清净，追求的是动感十足的身体运动。因此，在绘制此类POP海报时，应尽量使整体画面能够充满活力，如图6.30所示。

图6.29　瑜伽培训的POP海报　　　　图6.30　跆拳道培训的POP海报

点评：平和、稳重是瑜伽所追寻的风格，抓住此风格，设计才能更加突出主题。主题颜色的选择同样要体现出瑜伽的健康和平静。

点评：动感十足是这张POP海报的特点，卡通形象的插图运用更能体现主题。

从上面的介绍中我们很容易找到这两种风格迥异的POP海报的不同点。但同时，我们应该更能深刻理解每一张POP海报与其所要表达的内容风格一定要一致，一定要找到所要表现的事物的根本，才能做到游刃有余，快而不乱。

6.2.5　节日类手绘POP海报

节日类手绘POP海报的使用期限普遍都比较短，比如"圣诞节"POP海报，只有在圣诞节期间才能使用。

创作节日类手绘POP海报时，颜色一定要醒目，字体设计也要新颖，这样才能在最短时间内吸引消费者的注意力，才能最大限度地发挥节日类POP海报的效用。在创作的时候可以从节日本身的特点入手，比如采用针对性的图案和颜色等。

1. 圣诞节海报

圣诞节是西方首个传入我国的节日，在西方人眼里它就像我们的农历新年一样重要。圣诞节寓意着喜庆、吉祥、快乐，这也是圣诞节POP海报所要表现的内容和意义。圣诞树、雪花、圣诞老人、圣诞鹿车等特定图案的运用也是制作圣诞节海报的关键，如图6.31和图6.32所示。

第6章 手绘POP海报制作

图6.31 冷色调的圣诞节海报

图6.32 圣诞节海报

点评：这张圣诞节海报大量地使用了冷色调，突出了节日的季节。同时，圣诞老人的红色服装与绿色的圣诞树使海报的整体效果和谐、统一。

点评：圣诞节海报中的主角一定是圣诞老人，简单的插图和文字就能描绘出节日的气氛。

另外，有的小尺寸POP海报直接选取一种圣诞元素作为唯一图案，突出重点，一目了然，如图6.33所示。

图6.33 圣诞节促销海报

点评：虽然上面三种圣诞节POP海报表达的手法各不相同，但主题思想是一致的，它们的中心都是圣诞节特有的元素，无论是圣诞树、雪花、圣诞老人、圣诞鹿车，还是简单的圣诞铃铛，都能直观地表达圣诞节的主题。

2. 情人节海报

情人节是国内近几年兴起的节日，在创作此类题材的POP海报时，可以多运用一些能表现喜庆气氛的颜色或图案，如图6.34和图6.35所示。

点评：作品运用表现喜庆气氛的红色，达到了很好的效果。若能再加入一些与主题相关的元素，效果会更理想。

图6.34　情人节POP海报(1)

点评：情人节的POP海报总是体现一种浪漫情怀，无论是玫瑰，还是烛光，都是表达此种情怀的特定元素。海报中运用了表现喜庆气氛的红色和代表爱情的玫瑰图案，不但体现了节日气氛，而且也发挥了手绘POP海报独特的魅力。

图6.35　情人节POP海报(2)

3．万圣节海报

万圣节是国外节日，整体气氛诡异、夸张。为了制造恐怖气氛，可用红色绘制出海报的标题，并通过南瓜的表情制造出诡异的氛围，这样综合起来才能体现海报的整体感觉，如图6.36和图6.37所示。

点评：万圣节是西方的节日，万圣节最广为人知的象征正是这奇异的"杰克灯"，即图中的南瓜灯。海报运用咖啡色作为背景色，使活动更加神秘与惊险。

图6.36　万圣节海报(1)

第6章 手绘POP海报制作

图6.37 万圣节海报(2)

点评：万圣节的鬼怪多少带有一些卡通味道，这样的节日才能让东方人认可和接受。

6.2.6 公益类手绘POP海报

公益类手绘POP海报大多以宣传公益事业为主，内容积极向上。因此，制作此类手绘POP海报时应尽量正统，颜色素雅，主题清晰明了，有时候根据内容可以利用纸张拼接做出一些效果。

公益类POP海报较多接触到的题材包括"希望工程""义务献血""爱心奉献"等，是手绘POP海报中唯一一类不涉及商业成分的海报，所以，应尽量做得富有艺术感染力，才能达到理想的宣传效果。

1. 义务献血题材的POP海报

根据内容和题材性质，可以选择红色作为主色。不一定要把内容表现得很具体，可以稍微含蓄、幽默一些，这样，即使再严肃或枯燥的内容，通过标题也可以吸引人们的注意力，从而更好地达到宣传的作用，如图6.38所示。

点评：可爱的卡通人物，热烈欢快的氛围，即使你看不懂它的文字，也能直观地被它所提倡的奉献精神所感染。

图6.38 义务献血POP海报

2. 献爱心题材的POP海报

爱心海报除了告知作用外，更重要的是一种精神的传递，所以此类海报应尽量利用震撼、感人的设计元素来反映主题。它所体现的主题内容极为宽广，在创作时可以根据所要表达的意思，充分利用颜色来体现这种感觉，如图6.39所示。

图6.39　公益POP海报

点评：这是"5·12"汶川地震后的一则公益广告，红色和黑色的视觉冲击感人至深。深深的怀念，甚至是坚强背后的悲痛，是那样的刻骨铭心。

3. 其他题材的公益POP海报

公益POP海报要根据不同的表现内容，进行具体设计。内容和主题同样可以运用一些装饰元素来进行烘托。比如夸张的人物图案就很能吸引人的注意力，如图6.40所示。

图6.40　画展POP海报设计

点评：海报重点表现了年轻人追求艺术的梦想，以蓝色为背景，展开的翅膀能很好地点题。

6.2.7 休闲类手绘POP海报

休闲类手绘POP海报题材范围比较广泛，经常接触到的内容有洗浴中心、台球社、网吧、棋牌社、麻将社、KTV、茶楼等。制作这类题材的POP海报，需要在版式上多加创意，可以利用多种颜色的纸张进行拼接来达到效果。另外，标题的装饰上也需要添加一些活泼的元素，比如添加一些小的插图或图案等。

休闲类是手绘POP海报题材里最为活泼的一类，也是最能发挥创意的一类，同时也要综合其他的海报组成元素，使其在整体感觉上达到所应表现的效果，如图6.41所示。

点评：休闲的方式有很多，但是轻松的感觉是一样的。看看海报的构图和色彩就知道，想到休闲人们的心花都开了。

图6.41　休闲POP海报

1. 酒吧题材POP海报

此类题材可以选择皮纹纸进行制作，因为皮纹纸表面的暗纹很有质感，这样也提升了海报的档次。但皮纹纸颜色普遍都比较深，就需要把关键点的颜色绘制得鲜艳一些，这样的反差效果会使主题表达更加突出，如图6.42和图6.43所示。

点评：提到酒吧就会想到畅饮与放松，饮品诱人的色彩已经让人难以抗拒。

图6.42　酒吧POP海报

点评：轻松、快乐、活泼体现了休闲的氛围。

图6.43　娱乐休闲海报

2. 影院、演唱会POP海报

此类海报可以借助人物进行插图设计，力争神似，其具体对比如图6.44至图6.46所示。

图6.44　电影海报(1)　　　图6.45　电影海报(2)　　　图6.46　手绘演唱会海报

点评：比较上面的海报，不难看出手绘POP海报和印刷海报在表现方法上的区别。手绘POP海报一般内容上比较简洁，画面不复杂，主题鲜明。印刷海报借助计算机辅助绘图，画面华丽、美观和大气。但由于应用场合的不同，这两类设计具有各自鲜明的特点，设计时一定不要混淆。

3. SPA等其他类海报

此类题材海报的背景颜色较浅一些才能体现主题气氛。为避免海报整体看起来沉闷，可以在插图的着色上做些文章。比如，可以把人物插图的头发填充成黄色，这样既体现了人物插图的时尚感，又提高了海报的亮度，如图6.47所示。

点评：以明度最高的白色作为背景，使海报中的文字更加醒目。卡通形象的人物更彰显出时尚与健康的新理念。

图6.47　SPA海报

标题字可以夸张、另类一些，这样更能体现海报的主题，如图6.48所示。

图6.48 标题字夸张、另类的海报

点评：这类海报的制作较为简单，只要将所要传递的内容写出即可。

6.2.8 企管类手绘POP海报

企管类手绘POP海报实际上就是板报的部分替代。在内容上它不像板报那么大而全，但主题明确，画面生动，可将口号性的文字活灵活现地表示出来，便于记忆，如图6.49所示。

图6.49 企管类海报

点评：这类海报主要应将企业的信息传递出来，这样可以使应聘者一目了然。这张POP海报将卡通人物与POP字体相结合，既突出了内容，又给人以轻松的感受。若在绘制中将构图处理完美，效果会更为理想。

手绘海报的独特之处是有亲切感和人情味，而对于消费者，这一点又是最为重要的。总之，只有掌握手绘海报设计的技能，才能在各类海报设计中得心应手。

本 章 小 结

　　手绘POP海报制作是一节实践课,目的是通过学习标准的海报制作流程,掌握手绘POP海报的技巧。本章通过各类手绘POP海报的介绍,来诠释手绘POP海报的广泛应用。

1. 手绘POP作品适合表现哪些题材的广告?
2. 思考一下不同题材手绘POP海报的设计风格。
3. 思考一下目前手绘POP海报的局限性及今后的发展方向。

1. 按照本章白底海报制作的步骤要求,运用暖色调及喜庆的图案熟练绘制出3幅节日类POP海报。
2. 按照本章彩色胶版纸海报制作的步骤要求,熟练绘制出3幅超市卖场的POP海报,色彩要统一、鲜明,内容不限。
3. 根据本章内容,以不同的制作方法设计5种以上的POP海报。

第7章
电脑POP广告设计

学习要点及目标

* 了解电脑POP广告设计的优点,以及电脑POP广告设计的常用软件。
* 掌握超市POP广告设计的要点,重点掌握节庆气氛型色彩的应用。
* 掌握商场POP广告设计和专卖店POP广告设计的方法,培养学生在实际设计中的运用能力。

电脑POP广告、节庆气氛型、商品介绍说明型、商品摆放型

　　POP广告的制作形式有彩色打印、印刷、手绘等方式。随着电脑软件技术的发展,电脑在美工设计应用上更尽显其美观、高效的优势,甚至可将手绘艺术字形的涂鸦效果模仿得淋漓尽致,并可以采用来自数码相机、扫描仪的Logo图片等素材,特别适合对POP需求量较大的卖点进行快速、高效、低成本的制作。用电脑设计的"可口可乐C2"发售宣传活动的POP广告如图7.1至图7.3所示。

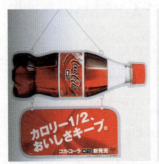
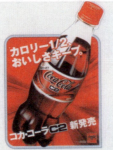

图7.1　可口可乐C2POP广告(1)

　　"可口可乐C2"是能在保持可口可乐原本独特口味的同时,把卡路里控制在原来1/2的热门产品。该产品首先在日本上市,Teasers(指预热广告)、TVCF(指影视广告)、商业推广活动等都是宣传计划的一环。厂商把注意力集中在店头的品牌销售表现上,展开多种多样的活动。通过超市、便利店近100万台的自动售货机、物流公司的卡车等,全日本都在以一种前所未有的速度向目标顾客群宣传这一商品。

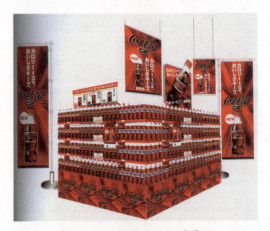

图7.2　可口可乐C2POP广告(2)

第7章 电脑POP广告设计

图7.3 可口可乐C2POP广告(3)

用电脑进行POP广告设计的优点如下。

(1) 初学者不必为练习多种POP字体而发愁，电脑里有多种POP字体可以直接套用，既方便又快捷。

(2) 不必练习绘画技法，电脑素材库里有各种各样精美的POP卡通插图可以直接套用，也可以手绘完扫描或用数码相机拍摄后，导入电脑中应用，从而避免重复性的繁重手绘工作。

(3) POP上色功能更加强大，多种纯色、渐变色、纹理等都可以填充，大大拓展了POP广告应用领域。

(4) POP海报的版式设计，可以用电脑做成固定的多种版式模板直接套用，省去了为版式安排构思的烦恼。

(5) 装饰设计功能非常强大快捷，电脑中具有为字体勾边、加阴影、加底纹、图字融合等多种装饰手法。

(6) 可以根据应用场所任意地扩大和缩小，以重复使用，而手绘POP则是一次性的。

(7) 电脑设计好POP成品后或设计好POP多种应用模板后，可以批量印刷、大量应用，从而大大提高了工作效率和时间效益。

进行POP广告设计的常用设计软件有以下几种。

(1) Photoshop。Photoshop是Adobe公司著名的图像处理软件，它功能强大、使用方便，适合于制作各种图像，如照片效果、特效文字、各种底纹等，这些图像可被广泛地应用于Web页面、广告、杂志等。

(2) Illustrator。Illustrator是Adobe公司著名的矢量图形处理软件，可用于绘制插图、印刷排版、多媒体及Web图片的制作和处理。

(3) CorelDRAW。CorelDRAW是由著名电脑软件开发公司Corel公司开发设计的，是一款基于矢量图、以绘图为主的设计软件，无论是进行简单的绘图，还是进行复杂的设计，都可以获得专业美术效果。它的强大功能，使其在图形图像的绘制和处理、网页设计、广告设计、艺术创作、编辑排版等领域都有着广泛的应用。它所绘制的图像可以任意缩放，不会变形，不会产生马赛克现象。

以上几种设计软件从设计成本、表现形式、图形批量处理等方面充分考虑到国内零售门店的特点和POP使用习惯，可以有效提高设计效率，解决了零售业POP制作成本高、更换周期长、美观规范性差、灵活易用性差和形式简单单调等几大设计烦恼。

7.1 超市POP广告设计

7.1.1 超市POP广告的特点及设计

对现代人来说，逛超市已经成为一种新的购物方式，其特点是方便快捷，顾客主动性大，可以任意挑选，而无需售货员。传统买卖交易模式已经不能满足购物的乐趣与享受。

顾客喜欢价格清楚、一目了然，想了解都有哪些促销活动，有哪些新产品上市等，不喜欢询问售货员价格等信息，而只是在需要时才想问一下，一般喜欢看着POP指示、标签等自行选购。

在超市中，花花绿绿、灵活多样的POP广告起到了很大的导购作用。它能吸引顾客并把其引到产品跟前，使其产生兴趣，增强购买欲望，加深产品印象，最后达成购买行为。这也就是我们常说的"AIDMA"五个作用。

在超市尤其是大型综合超市里，指示性的POP可以让顾客根据指示找到自己要购买的产品区。在各类商品前张贴有促销目的的POP招贴(或台式POP，或立式POP，或悬挂POP等)，能建立与顾客沟通感情的桥梁，把商品信息快速地提供给顾客，让顾客尽情去选购。POP广告本身就是无声的推销员，推销的好与坏关键就在于POP广告设计制作的水平高低。这就要求POP广告设计人员必须了解不同层次的消费者心理，了解市场同行的竞争力，关心销售业绩，切忌盲目设计。为了达到较好的推销效果，通常超市每到周末或节假日就搞促销活动。例如，某某节、几周年店庆回馈活动等。

在超市外面、入口、电梯、通道和商品区域，可依据合理空间摆上大小不一、种类不同的各种POP广告，如图7.4至图7.7所示，数量宜多形成规模，用来强化视觉记忆效果。

图7.4　超市入口的圣诞节POP广告

图7.5　通道上的牛奶POP广告

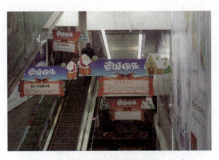

图7.6　超市电梯悬挂POP广告　　　　图7.7　超市电梯宣传卡POP广告

超市POP的设计一定要大众化，要能够满足大多数人的需求，尤其是食品、服装类和日用品类。因为逛超市基本上是买一些生活日用品，不太追求档次，如个别中高档次的化妆品、烟酒等都会专设柜台由专门的售货员采取传统的销售模式。因此，超市POP要大众化，针对特殊中高档商品可根据不同的消费群采取特殊设计，使用类似于商场和专卖店的设计。

超市POP即时性特别强，小到限时抢购，大到从某日至某日的促销等，基本上都是短时间的。超市POP更换得特别频繁，而且需要的数量也特别大，手绘POP已不能全面满足大规模的需求。并且超市的POP也可以总结出几大类，用电脑进行模板设计，打印或印刷制作批量生产，在应用时有的可以保留不变部分，只变价格标签即可。

导购指示标牌必须醒目易识别，为顾客的购物带来方便。

超市POP只有在大力促销或特价厂家让利等商品上应用得多，并不是在超市里到处都有。如果各类商品都用POP，那样就太乱了，而应根据重点设计POP。例如，应季性，开学了就促销学习用品，夏季就促销游泳衣等，冬季就促销棉衣、火锅用品等。

7.1.2　超市POP广告摆设的合理位置

超市POP广告应摆放在醒目的位置，并且在顾客较舒适的视线内，一般是视平线上下的高度为宜。应充分利用超市特有的区域空间。

(1) 告知性POP要张贴在正门左、右侧的玻璃门、墙或宣传栏上。

(2) 在货架上挂上或粘贴小幅POP，可以是平面的也可以是立体的，货架商品标价用90mm×38mm的标价签；特价采用145mm×118mm的黄色特价牌。

(3) 柜台摆设立体台式POP，地面上放置立式POP。端头架专用POP(825mm×390mm)高度以离架顶30cm为宜。

(4) 场外POP规范为，门口不锈钢站牌用1070mm×760mm黄底大海报纸或黄底海报纸，如图7.8所示。

(5) 在廊柱上张贴大幅POP招贴，天花板上垂吊各种功能的悬挂POP，主通道要求统一悬挂大张的POP(800mm×550mm)，底边高度以1.7m为宜，每张只能书写一个品种，双面书写，且价格大小须占POP纸张的2/3；其他通道悬挂小张POP(460mm×350mm)或放置三角

POP(300mm×180mm)，悬挂式POP广告顶端高度以1.8m为宜，如图7.8至图7.11所示。

图7.8 超市外面的POP广告

图7.9 悬挂特价POP广告

图7.10 影碟区悬挂立体POP广告

图7.11 功能介绍性悬挂立体POP广告

【设计案例7-1】超市外的POP指示路牌(作者：程思瑶)

设计说明：如图7.12所示的路牌采用简洁的造型，简单明了地指出了方向，颜色也简洁亮眼，给人清新淡雅的感觉，既起到了指路的目的，也给人眼前一亮的感觉。并且也不会给人单调的感觉，装饰简单，造型奇特，很好地起到了装饰的作用。

图7.12 指示路牌

另外，POP广告摆放的位置与商品之间不应有遮挡。

例如，不能让小型POP广告压住了大型POP广告，从而影响阅读信息，也不应让商品遮挡住了小型POP广告，否则会影响商品信息的传递。

总之,在超市摆设POP广告时,应事先综合考虑应用场所,再进行POP广告设计创意,同时也应根据POP文字、大小、颜色等因素决定摆设位置。

7.1.3 超市POP广告的分类与设计要点

1. 超市POP广告的分类

POP广告依功能分为4类,即商品介绍说明型、商品展示型、节庆气氛型(装饰型POP)及商品摆放型。①商品介绍说明型POP主要的功能是代替店员做售物说明,能一目了然地传递商品价格及使用方法等信息,帮助顾客挑选商品,促进顾客的购买。例如醒目的价目卡、特卖用的POP、商品展示卡等。②商品展示型主要是更好地突出商品本身的造型和功能。③节庆气氛型POP是以提高卖场形象为目的,用于充分营造卖场气氛。例如各种装饰性旗帜、吊牌等。④商品摆放型POP主要是把商品和POP融为一体,既能满足摆放商品的功能,又能起到促销商品的功能。例如各种柜式和台式POP广告。

按照应用形式的不同,超市POP广告又可分为柜式、台式、海报式、立式、悬挂式、充气式六大类。

2. 超市POP的设计要点

1) 节庆气氛型

节庆气氛型POP广告的版面通常都比较大,在应用形式上也是以悬挂式为主,也有海报式的。为了营造节庆气氛,这类POP广告在应用上需求数量也很大,传统手绘POP已经满足不了需要,特别适合电脑设计制作,批量印刷。在设计制作时要根据所营造的节庆气氛,先选择合适的色彩,因为人们在远处看不清文字,先看清色彩,而且色彩给人们的印象多达80%左右。不同的色彩会给人们带来不同的视觉心理感受,以季节色彩、商品原色、Logo标准色或节庆色彩为主。如表7.1所示为一年12个月中的节日、相应的色彩和需要促销的产品。

表7.1 节日促销表

月份	1、2	3	4	5	6、7、8	9	10	11	12
节日	春节	三八妇女节	无	劳动节、端午节	儿童节、建党节、建军节、夏天游泳节	教师节、开学	国庆节、中秋节	火锅节、暖冬节	圣诞节
色彩	红色	粉红、粉紫	黄、绿	绿色、棕子绿	高纯度原色、红色、蓝色	浅绿等绿色	红色、黄色、金色	红色	蓝、白、红、绿
促销产品	礼品	女士用品		粽子	玩具、游泳用品	学习用品	月饼	火锅涮品	圣诞用品

设计时应注意以下几点。

(1) 文字以夸张的个性字体为主,字体粗大醒目。

(2) 插图多以卡通的产品或企业吉祥物为主,也有的以营造节庆气氛的场景为主。

(3) 多留空白或采用装饰线、装饰图案等。
(4) 两色套叠必须符合打印或印刷输出制作工艺。
(5) 立体或需要后期加工制作的设计应综合考虑成本等因素。
(6) 注意节约纸张、印刷和后期加工费用。
(7) 可利用电脑POP常用模板进行设计。
如图7.13至图7.17所示的超市POP广告都营造出了热烈的节日气氛。

图7.13　圣诞节立体POP

图7.14　圣诞节装饰POP

图7.15　圣诞节促销POP

图7.16　火锅节POP广告

图7.17　冬日暖洋洋POP广告

【设计案例7-2】节日海报(作者：李敏)

设计说明：如图7.18所示的POP广告通过用十二生肖为素材，烘托节日的气氛。不同大小的生肖，摆放位置的不同给人高低错落有致的感觉。生肖都用镂空的方式来体现其美感，画面活泼有趣，增加了节日的活跃气氛。

图7.18 节庆POP广告

2) 商品说明型

商品说明型POP广告的设计要点如下。

(1) 文字与用语要符合时代的潮流和顾客的需求,文字不宜过大,字体设计无须太夸张,识别性要强。

(2) 必须表达出促销品的具体特征及对于顾客的效用价值。

(3) 文字较多时应根据内容划分区域,留出区域空白,而不应行距太大,形成群组块的区域感,也可以不留空白,用色彩、插图或装饰线划分(价目标签例外,其文字应粗大醒目,占整个版面的一半左右)。

(4) 用简短、有力的文句来表述,字数以15~30为宜。

如图7.19至图7.21所示都是商品说明型POP广告。

图7.19 食用油廊柱和货架说明型POP海报

图7.20 饮料说明型POP广告 　　图7.21 微波炉以旧换新POP广告

3) 商品摆放型

对于商品摆放型POP广告，综合前两种类型的设计要点进行设计即可，如图7.22至图7.27所示。

图7.22　纸巾POP广告

图7.23　化妆品射灯POP广告

图7.24　洗发水POP广告

图7.25　咖啡POP广告

图7.26　纸尿裤POP广告

图7.27　化妆品POP广告

可利用商品货架的有效空隙设置小巧的POP广告，如价目卡、商品宣传册、台卡、商品

模型、精致传单、小吉祥物等。近距离阅读，可"强制"顾客接收商品信息。这是一种直接推销商品的广告，也被称为货架POP广告，如图7.28至图7.30所示。

图7.28　小巧的货架POP广告(1)　　图7.29　小巧的货架POP广告(2)　　图7.30　商品标签POP广告

7.1.4　超市POP广告的导购功效

超市POP广告还具有导购功效，具体表现在以下几个方面。
(1) 吸引路人进入超市。
(2) 告知顾客超市内正在促销什么。
(3) 告知不同类别的商品摆放位置。
(4) 告知顾客最新的商品供应和促销信息等。

7.1.5　超市POP广告的使用管理

为了发挥超市POP广告的最大效应，超市POP广告在使用时必须与广告其他媒体同步进行，综合考虑超市的使用空间、环境等因素，切忌乱贴乱挂，如图7.31至图7.38所示。这就要做到定时检查POP广告在超市中的使用情况，检查的要点如下。
(1) 是否有摆错或挂错位置的POP广告。
(2) POP广告的高度是否符合顾客视平线高度范围。
(3) 是否干净整洁，有无破损、脏乱和过期的POP广告。
(4) POP广告的大小尺寸是否按照商品的陈列来摆放设定。
(5) 广告上是否有商品使用方法的说明或介绍。
(6) 字体是否醒目易读或出现了不常用的繁体字以及可读性差的艺术化的字体。有无错别字。商品的品名、规格、价格和促销期限等是否介绍清楚。
(7) 是否由于POP广告使用过多，而使通道视线不明朗。
(8) 特价商品POP广告是否强调了与原价的跌幅和销售时限。

图7.31　好丽友POP广告

点评：这是海报和展柜一体的组合POP，摆放在超市过道的端头，从位置上看很醒目。另外，在POP设计上也是重复多次出现品牌名，突出了好丽友的品牌，在制作上诉求内容明确、单一，反复出现"选择，就是现在"的广告文案，而且字体清晰易读，整体醒目、新颖，力求美观。多次出现相同的文案和图案，对手绘来说重复劳动太多，会大大浪费时间和精力，而这正好符合电脑机制，只要设计好一组版式，剩下的就是机械地复制、打印或印刷制作了。

图7.32　王老吉展架POP广告

点评：这是放在超市通道端头的展架式POP，宣传的重点是向顾客说明王老吉除了红色罐装的包装以外，还有绿色盒装的上市，包装的改变使价格也降低了。

图7.33　王老吉立体折叠POP广告

点评：该POP广告同样也是突出了"王老吉还有盒装"的宣传重点，文案、颜色和插图都和王老吉展架POP广告相同，用电脑制作很方便。

图7.34　九阳系列产品POP展台

点评：该POP展台风格统一，醒目的九阳Logo使人们联想到广告中那个可爱的小厨师。

图7.35　九阳豆浆机标签POP广告

点评：小巧的立体POP标签，特别引人注意，同时小女孩的手势和方向又起到了视觉引导作用。

图7.36　酒产品POP广告

点评：大大的"酒"字圆形标签，本身就像一壶酒，再加上红色的传统图案，传递出浓浓的节日喜庆。

图7.37　饮料销售POP广告

点评：采用饮料包装本色，大大强化了视觉色彩刺激，引人注意并起到了很好的导购效果。

第7章 电脑POP广告设计

图7.38 双汇香肠POP广告

点评：这是一个立体并能摆放商品的POP，外形上正面是一个长长的香肠造型，侧面是一层层能够摆放香肠的篮架，很方便顾客拿到。它摆放在方便面销售区，再配上"泡面拍档"的文案和卡通的香肠插图，很容易让前来买面的顾客掉入购买香肠的"陷阱"。

7.2 商场POP广告设计

7.2.1 商场POP广告的设计和使用特点

商场销售的商品多以精美、中高价位商品为主，特别是化妆品和首饰等中高档商品都摆设在商场的一楼。与超市相比，商场POP的应用时间较长，一般以具有装饰性的中长期POP广告为主，使用周期多在一个季度以上，涉及的产品主要是季节性商品，像服装、空调、电冰箱等。还有诸如店招POP广告、柜台POP广告、企业形象POP广告等，由于这些POP形式所花费的成本都比较高，使用周期都比较长，也属于长期的POP广告类型。因为长期POP在时间因素上的限制，所以其设计必须考虑得极其周到，在制作档次上做适当考虑，制造成本上也要相应提高，一般都是几万元以上的投资。

首先，在商场外张贴由电脑设计喷绘的大型POP海报或橱窗POP广告，商场柱子上的装饰物多风格高雅，材质贵而精美，应用时间长，多是以长期装饰性为主的。在电梯口有立式POP广告和指示型POP广告，具体商品处多是台式和立式POP广告，如图7.39至图7.46所示。

图7.39 商场外墙不锈钢边框POP广告

图7.40 商场外玻璃橱窗POP广告

图7.41　商场柱子上的橱窗POP广告　　　图7.42　商场柱子上的灯光POP海报

图7.43　商场柱子环形灯光橱窗POP广告　　图7.44　商场电梯口购物指南POP广告

图7.45　商场电梯口女士内衣立体POP广告　　图7.46　商场柜台式POP广告

其次，设计印刷精美，材料贵，装饰性强，立架用贵重金属材质。张贴应用不宜太多，少而精，注重商场整体气氛，只是在商品柜台摆设与商品相关的POP广告。采用灯光照射高档商品时多应用金属外框等，如图7.47和图7.48所示。

图7.47　手表射灯立体POP展台　　　图7.48　金属架立地式POP广告

第7章 电脑POP广告设计

最后，文字插图设计不宜太卡通，容易降低档次，应以产品代言人形象、装饰图案或照片为主。字体设计也要相对规范。

商场POP尽管以中长期为主，但根据特殊促销情况也有少量短期的POP广告。这主要是指使用周期在一个季度以内的POP广告，如柜台POP展示卡、展示架以及商场的大减价、大甩卖招牌等。由于这类广告都是随着商场某类商品的存在而存在的，只要商品一卖完，该商品的广告也就无存在的价值了。特别是有些商品由于进货的数量以及销售的情况，可能在一周甚至一天或几小时内就可售完，所以相应的广告的周期也可能极其短暂。例如季节性清仓大处理，对于这类POP广告的投资一般都比较低，设计也相对不太讲究。当然就设计本身而言，仍应在尽可能的情况下，做到符合商品品位，如图7.49和图7.50所示。

图7.49 商场电梯口羽绒服立地式短期POP广告

图7.50 商场大减价POP广告

【设计案例7-3】节庆POP海报设计(作者：徐曼曼)

设计说明：图7.51所示为一张为津汇商场所做的POP海报，海报以拟人的小熊情侣为主体，表现出情侣之间俏皮与甜美的恋爱感觉。文案为"梦幻2.14，浪漫情人节，情聚津汇"，更加增添了情人节的梦幻与浪漫的气氛。让观者从看到这张海报就感受到浓浓的情人节气氛。

图7.51 情人节海报(1)

具体设计步骤如下。

(1) 用电脑修整小熊"情侣",组合到一张版面里,添加上桃心、花卉背景,衬托节日气氛,如图7.52所示。

(2) 加入POP宣传文案和海报广告主题,如图7.53所示。

图7.52　情人节海报(2)

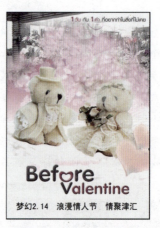
图7.53　情人节海报(3)

(3) 用电脑把津汇商场的Logo复制粘贴上,完成POP海报制作。

设计拓展:采用电脑设计POP的好处就是方便,可以替换背景、添加图片装饰等,同样是情人节宣传题材,却能快速地变换出更多的设计风格。如图7.54所示为津汇商场的另一幅灯杆旗。

再如图7.55所示为去看马戏的POP海报。

设计说明:此海报是为某马戏团在六一儿童节演出而设计的。受众目标主要是儿童,因此采用了一张童趣无限、色彩鲜艳的图片,以此来吸引小朋友的注意,而且图画简单易懂,很容易就看出是马戏表演。文字用醒目的嫩绿色,字体轻松随意,在整幅海报中尤为突出。这么欢快的色调,怕是那些童心未泯的"大孩子"看了也会动心吧!

图7.54　情人节海报(4)

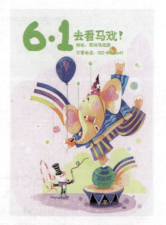
图7.55　六一儿童节海报

7.2.2 商场POP广告的制作材料

根据产品不同的档次，可采用不同的POP材料。一般常用的材料有金属材料、木材、塑料、纺织面料、人工仿皮、真皮、各种纸材等。其中金属材料、真皮等多用于高档商品的POP广告。塑料、纺织面料、人工仿皮等材料多用于中档商品的POP广告。像真丝、纯麻等纺织面料也同样属于高档的广告材料。而纸材一般都用于中、低档商品和短期的POP广告材料。当然，纸材也有较高档的，而且由于纸材加工方便、成本低，所以商场在清仓等特殊促销情况下，多以纸质材料为主。

7.2.3 商场POP广告的陈列与分类

商场POP广告除使用时间方面的特点外，其另一个特点就在于陈列和分类上。根据陈列位置和陈列方式的不同，POP广告可分为柜台展示类POP、壁面POP、悬挂POP、立地式POP等几类广告，其中柜台展示类POP广告和悬挂POP广告应用得较多。

1. 柜台展示类POP广告

柜台展示类POP广告是放在柜台上的POP广告，根据所展示商品的不同，分为柜台展示卡、柜台展示架和柜式POP广告三种，如图7.56至图7.59所示。

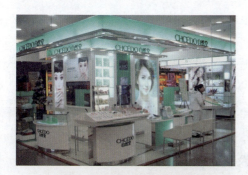
图7.56　商场高档化妆品POP柜台

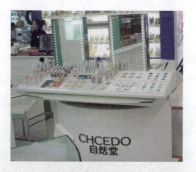
图7.57　商场高档化妆品立体POP展架

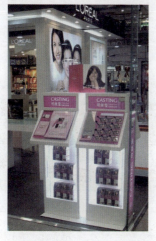
图7.58　商场高档化妆品立地式POP展柜

图7.59　染发品立地式多角度POP展柜

柜台展示卡可放在柜台上或商品旁，也可以直接放在稍微大一些的商品上。柜台展示卡主要用于标明商品的价格、产地、等级等信息，同时也可以简单说明商品的性能、特点、功能等简要的商品内容。其文字的数量不宜太多，以简短的几个字为好。

柜台展示架是放在柜台上或柜台内部起说明商品的价格、产地、等级等作用的。它与展示卡的区别在于：展示架上必须陈列少量的商品，但陈列商品的目的不在于展示商品本身，而在于以商品来直接说明广告的内容，即陈列的商品相当于展示卡上的图形要素。

展示架因为是放在柜台上或柜台里，所以一般都是体积比较小的商品，而且数量以少为好。高档商品放在柜台里展示的较多，同时打上射灯，显示出其档次和质感。适合展示架展示的商品有珠宝首饰、药品、手表、钢笔和化妆品等。

柜式POP广告是一种集展示和存储摆放商品为一体的POP形式，在摆放商品数量上比柜台展示架多。商品可直接摆放在柜式POP里，二者融为一体。一般商场中，化妆品柜台使用柜式POP广告最为多见。

2. 壁面POP广告

壁面POP广告是陈列在商场壁面上的POP海报广告形式，有平面的也有半立体的(即浮雕效果的)，直接张贴的少，一般都放置在玻璃橱窗里，而且四周是金属框，比起超市的POP海报要显得有档次得多，而且制作价格也高。还有一种是喷绘在PVC板上的，表面覆膜，四周裱框，价格介于金属与纸质之间，属于中档POP广告。在商场的柜台和货架的立面、柱头的表面、门窗的玻璃等都是壁面POP广告可以陈列的地方，如图7.60所示。

3. 悬挂POP广告

悬挂POP广告是对商场或商店上部空间及顶界有效利用的一种POP广告类型，一般分为吊旗式和立体吊挂物两种。吊旗式是在商场顶部吊的旗帜式的吊挂POP广告，其特点是以平面的单体向空间做有规律的重复，从而加强广告的传递效果。立体吊挂物是以立体的造型来加强产品形象及广告信息的传递，如图7.61所示。

图7.60　商场壁面玻璃橱窗POP广告　　　　图7.61　商场悬挂POP广告

悬挂POP广告是在各类商场POP广告中用量最大、使用效率最高的一种POP广告。因为商场作为营业空间，无论是地面还是壁面，都必须对商品的陈列和顾客的流通做有效的考虑

和利用,唯独只有上部空间和顶面是不能被商品陈列和行人流通所利用的,所以,吊挂POP广告不仅在顶界面有完全利用的可能性,也在空间的向上发展上占有极大优势。即使地面和壁面上可以放置适当的广告体,但其视觉效果与吊挂POP广告相比也是有限的。可以设想,壁面POP广告在观看的角度和视觉场上会受到很大限制,也就是说壁面POP常被商品及行人所遮挡,或没有足够的空间让顾客退开来观看。而吊挂POP广告就不一样了,在商场内凡是顾客能看见的上部空间都可被有效利用。因此,吊挂POP广告是使用最多、效率最高的POP广告形式。

7.3 专卖店POP广告设计

7.3.1 专卖店的销售特点及分类

专卖店(Exclusive Shop)是专门经营或授权经营某一主要品牌商品(制造商品牌和中间商品牌)为主的零售业态。专卖店一般都选址在繁华商业区、商店街或百货店、购物中心内;营业品牌以著名品牌、大众品牌为主;专卖店销售体现量小、商品质优、高毛利;所以店面的陈列、照明、包装、广告十分讲究。

专卖店一般分为服装类、食品饮料类、电子产品类和其他类,在进行电脑设计POP时,可根据不同类别采用不同的设计风格和特色。

注意

专业店和专卖店可选择独体店或店中店形态,装修要别具一格。但专卖店必须要有品牌商品作为支撑。

【设计案例7-4】专卖店系列海报设计(作者:丁兆龙,刘荣)

设计说明:图7.62所示为一组拖鞋POP广告,画面采用插画风格,色彩华丽、丰富、赏心悦目,明亮简洁,美观大方,富有艺术设计的美感。专卖店印刷大量的招贴画进行张贴,不仅能装饰店面,而且营造了浓浓的购物气氛。

图7.62 拖鞋POP广告

插图对于设计的感染力是其他设计形式无法代替的,它最直接也最感人。

7.3.2 专卖店POP广告的促销特点和摆放要点

专卖店POP广告促销的特点是统一性强,特别是全国甚至全球大范围的连锁式专卖店,在促销上统一性很强(即统一促销时间,统一促销价格,统一设计风格和形式,统一张贴区域,统一制作材料等)。这样就要求电脑制作大批量的POP促销广告,或手绘与电脑结合,否则手绘POP根本无法满足那么多统一需求,也无法准时供应。

根据专卖店POP广告促销特点,专卖店POP广告在摆放时须注意以下要点。

(1) 重复统一性要强,店内店外统一,不能出现不一致的商品信息。在POP运用数量上要多而不满,而且要统一重复摆放,达到强烈的视觉效果。同一个展台不允许同时陈列两种不同内容的促销信息、产品信息等。例如在一家专卖店只能悬挂一种POP。

(2) 讲究对称性,无论是左右还是上下都要对称,使专卖店整体感强。

(3) 要充分利用专卖店的空间,POP广告尽可能最大范围地摆放,达到视觉冲击的效果。POP在展台、顶部吊挂、吊牌等方面应用较为广泛。

下面就以日本绿茶饮料"伊右卫门"专卖店的POP广告为例来分析专卖店POP广告,如图7.63至图7.70所示。绿茶本是离日本人的精神世界很接近的一种饮料。为更好地宣传产品,"伊右卫门"茶饮料不管是店外、店头还是店内都采用了大量的POP,在设计风格上也保留传统风格,采用电脑制作形式,风格显得既传统又现代。POP广告的视觉刺激使得"伊右卫门"的商品显得内涵深远。从店铺的门帘、老字号的店铺、一枝花到夫妇之爱,这所有的一切都藏在绿茶这一表现日本文化精髓的产品背后,诉说着"和谐"之美。"伊右卫门"POP广告设计促销策划和发布宣传等活动,可以说是一次成功的促销宣传,自开始销售以来一直持续火爆,甚至导致了暂时性脱销的现象。

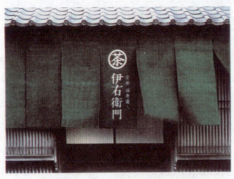

图7.63 专卖店店头设计

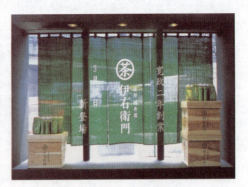

图7.64 专卖店店面设计

第7章　电脑POP广告设计

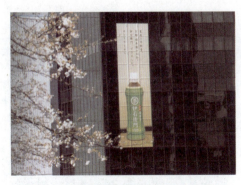

图7.65　与专卖店POP广告配合的大型户外POP海报设计

图7.66　与专卖店配合的其他媒介的POP海报设计

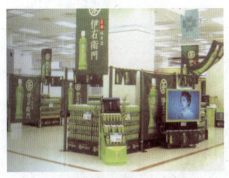

图7.67　专卖店内部POP广告摆设

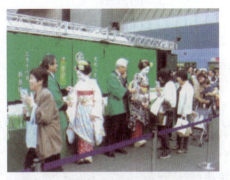

图7.68　新产品发布会上的品茶活动

图7.69　专卖店柜式POP广告设计

图7.70　专卖店柱式POP海报设计

【设计案例7-5】欢庆六一儿童节

具体设计步骤如下。

(1) 先用Photoshop制作一个渐变背景，实现从绿色到蓝色的渐变，如图7.71所示。
(2) 添加上天空的云朵和地面上的草地，继续完成背景制作，如图7.72所示。
(3) 添加上气球、儿童、礼物等丰富画面效果，如图7.73所示。
(4) 添加儿童节海报文案，点明海报主题，如图7.74所示。

(5) 继续添加其他说明性文案，完成海报制作，如图7.75所示。

图7.71　制作背景　　　　　　　　　图7.72　继续进行背景制作

图7.73　添加人物与图形　　　　　　图7.74　添加文案

图7.75　制作完成

六一儿童节设计主要考虑色彩要简洁鲜艳、主题要单纯而富有幻想、人物动态要生动可爱，同时字体的活泼性不可忽视。

案例点评：计算机设计要考虑构图、文字的大小和整体的和谐性，如图7.76至图7.79所示。

第7章　电脑POP广告设计

图7.76 "三八妇女节"商场促销POP广告(作者：刘静)

点评：该图采用V字分割，利用电脑图库里现成的花卉点缀版面，在制作上多次复制花朵，改变大小和透明度即可，再配上电脑POP字体(迷你简妞妞字体)。

图7.77 商场夏日促销POP广告(作者：刘静)

点评：整幅POP制作得很快、很简单，在电脑背景里填充渐变色、抠图、写特效字，最后排版即可。

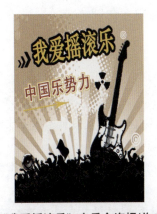

图7.78 《我爱摇滚乐》音乐会海报(作者：柯婷)

点评：本作品以摇滚乐为题材，背景与黑白色的吉他对比衬托出摇滚乐带给人们的非凡震撼效果。画面下方的黑色人影慷慨激昂的呐喊，使人感受到摇滚火热的不仅是喧嚣，更火热的是一份流淌热血的情感和醇厚真挚的友爱。

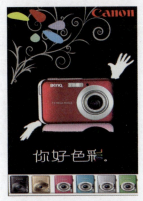

图7.79 佳能相机海报(作者：裴精武)

点评："色彩"是佳能数码相机的全新阐释，不仅彰显了佳能卓越的影像技术，更为用户开创了一个亮丽的世界。这次设计突出佳能相机的色彩化，经典的炫酷色彩呈现出摩登的都市气质，黑红相配使得颜色更加显眼，给人以视觉冲击，从而体现佳能新产品的视觉感受！两只手怀拥，充分体现企业的共生理念。

本 章 小 结

本章从超市、商场和专卖店三个应用领域来阐述电脑POP广告设计，根据摆放POP广告的位置、时间和数量等因素，分别采取不同的设计方法和不同材料的制作方法。电脑POP广告设计固然有很多优点，但如果不合理应用，这些优点也是发挥不出来的。

1. 超市、商场和专卖店三者的POP广告设计有何不同？
2. 为什么在各种销售领域都少不了节庆气氛型POP广告？
3. 电脑POP广告设计的优点体现在哪里？

1. 根据超市摆放POP广告的位置，上机设计制作促销某饮料或某节庆礼品的一组POP广告。

要求：插图和字体设计风格符合产品特色，版式编排合理。一组里至少包括1张POP海报和1张悬挂POP广告。

2. 根据商场或专卖店的特点上机设计制作台式或立柜式POP广告。

要求：立体式要有展开图。

第8章

立体POP广告

POP广告创意与设计(第2版)

学习要点及目标

* 了解立体POP广告的概念。
* 理解立体POP广告的使用功能及特点。
* 掌握立体POP广告的不同形式及不同类型的制作方法。

材料、功能、形式、制作

立体POP广告以其独特的造型、新颖多样的形式使广告诉求内容更加清晰。同时它具有极强的视觉冲击力,让POP广告更加形象生动,拉近了商家与消费者之间的距离,大大提高了广告效应。

8.1 认识立体POP广告

【设计案例8-1】鸡蛋立体包装设计(作者:辛静,汪晓庆)

设计说明:该立体POP包装是鸡蛋包装,根据鸡蛋本身的形状可联想到大肚子形,因此在设计时将盒子表面卡通动物图案的肚子部位做成镂空形式,与鸡蛋的形状相结合,让人们在购买时既可以看到鸡蛋的品质,又可以看见各种动物的肚子,相对于传统鸡蛋包装更显卡通化,显得俏皮可爱,如图8.1和图8.2所示。

图8.1 鸡蛋包装正面图

图8.2 鸡蛋包装俯视图

如图8.1所示,从这个角度,人们可以通过镂空的盒子清楚了解产品,将卡通动物的头部与身体图案分为两个面更具空间感。图8.2能够清楚地看见包装表面卡通动物图案与鸡蛋的形状有趣、巧妙的结合,使该鸡蛋包装更具趣味性。

设计说明:如图8.3至图8.5所示,该鸡蛋包装打破常规盒子的封口形式,将开启的地方做成阶梯的样子,阶梯上手捧着东西上楼梯的人物形象,给人小心翼翼的感觉,提醒人们该物品需要轻拿轻放。

第8章 立体POP广告

图8.3 包装打开式　　　　图8.4 包装侧面图　　　　图8.5 包装正面图

立体包装对产品而言具有一定的作用，因为包装是受众在接触产品时第一眼所看到的，所以有趣生动的包装可以增加产品的好感度，并且可以直接影响产品的销售。

从根本上讲，立体POP广告必须体现"立"字。从销售的角度看，此类广告有手工制作和印刷立体化两种，多采用价格低廉的纸张或纸板。基于材料的物理属性，立体POP的造型以几何形状为主，有轻巧、加工灵活的特征。

8.1.1 立体POP广告的概念

从字面上讲，"站立的"POP广告皆称为立体POP广告。其设计要素包括立体造型、文字、色彩搭配、插图、装饰等内容，在设计表达方面与平面POP广告有共通之处。立体POP广告具有以下几个特点。

1. 层次感强

制作立体POP广告时，经常需要把整体的各部分内容视为独立的元素进行制作设计，然后对其进行有机的结合。这样在立体POP作品里面就经常出现不同层次的内容，整体作品富有层次，使作品真正的"立体"化，如图8.6和图8.7所示。

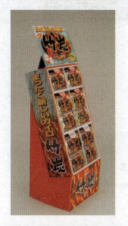

图8.6 多层次立体POP　　　　图8.7 结构图

2. 具有视觉冲击力

大部分立体POP作品体型较大，再加上它是立体造型，所以在普通广告里很显眼，容易吸引消费人群的注意力，具有很强的视觉冲击力，如图8.8所示。

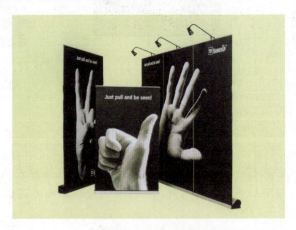

图8.8　大型立体POP广告

3. 材料多样、造型丰富

立体POP广告取材不拘一格，任意形式的POP广告都可以通过材料的选择来实现。同样，立体POP的造型千变万化，从麦当劳门前的麦当劳大叔到各种产品造型，无一不是立体POP广告设计的方向，如图8.9所示。

图8.9　洋快餐立体POP广告

麦当劳大叔的形象来源

麦当劳大叔的形象来自两个人的创意：华盛顿一广告公司主管巴瑞·克雷恩(Barry Klein)和林林兄弟马戏团大名鼎鼎的小丑"可可"麦克尔·波拉科夫斯(Michael Coco Polakovs)。

8.1.2 立体POP广告的分类

由于材料、形式、功能的多样化,立体POP种类繁杂,为了区分和掌握,一般而言,我们会按照它的制作工艺、表现形式、使用功能三个方面来分类。

1. 制作工艺

立体POP作品按照制作工艺可以分为纸制、KT板、木型、布艺等几种形式,如图8.10所示。

图8.10　不同材质的立体POP广告

2. 表现形式

立体POP作品按照表现形式可分为壁面式、吊挂式、柜台式、站立式等,如图8.11所示。

图8.11　店铺常用的立体POP广告

3. 使用功能

立体POP作品按照使用功能可分为促销式、包装式、场景式、地堆式、摇摆式、装饰式等。

8.2 立体POP价目卡与展示牌

价目卡和展示牌是立体POP在卖场中经常出现的项目，它可以采用不同的材质来制作。下面介绍利用KT板作为主体材料的价目卡和展示牌的分步制作过程。

8.2.1 价目卡

价目卡是目前商场，尤其是超市广泛采用的立体POP形式。它不仅直观，并且很容易对内容进行修改或调整，而不需要专业美工人员参与。

【例8-1】价目卡POP制作实例

具体操作步骤如下。

(1) 裁切一块大小合适的长方形KT板，如图8.12和图8.13所示。

图8.12 红色较醒目

采用的边条有凹槽，凹槽的大小正好卡住价格KT板

图8.13 槽口的安装(上面的槽口向下，中间、下面的槽口要向上，以方便卡住价格板)

(2) 利用马克笔绘制出文字，如图8.14所示。

图8.14 绘制文字(一般选择20mm宽的马克笔就可以书写)

(3) 还可利用KT板，根据上面的比例制作大小不同的数字板，如图8.15所示。

图8.15 制作数字板(根据实际一般制作2～3组数字板)

(4) 进行组合，如图8.16所示。

图8.16 组合(分别从两侧将数字板插入相应槽口，一个立体POP价目卡就制作完成了)

如图8.17和图8.18所示，这是几种简易价目标签，它也是常用的一种简单立体POP。

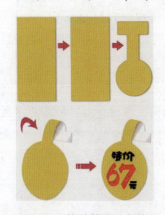

图8.17 简单并不一定简化

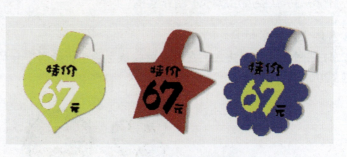

图8.18 一种方法多种表达

8.2.2 展示牌

产品展示牌尽量要展示商品的特征，可以通过卡通化等手段将商品特色突出。

POP广告创意与设计(第2版)

KT板是一种由PS颗粒经过发泡生成板芯,经过表面覆膜压合而成的一种新型材料,板体挺括、轻盈、不易变质、易于加工,并可直接在板上丝网印刷(丝印版)、油漆(需要检测油漆适应性)、裱覆背胶画面及喷绘,广泛用于广告展示促销、建筑装饰、文化艺术及包装等方面,如图8.19所示。

图8.19 各种颜色的KT板

KT板多是用于室内广告,一般对板的要求就是保证不起泡和不变形。真正能做到不起泡的KT板是卡纸KT板。但是卡纸KT板也有其通病,即在空气中容易吸水、变形。目前在市场上有一种改良过的KT板叫塑纸板,用特殊的纸面加够硬的板芯冷复合而成,能在长时间内不起泡、不变形。

KT板展示牌是商场最常见的设计形式,它制作方便快捷、美观大方。

【例8-2】KT板展示牌POP制作实例

具体设计步骤如下。

(1) 利用记号笔和马克笔在厚白铜版纸上绘制出标题字和插图,并把它按照轮廓剪下来,如图8.20所示。

图8.20 图的样式

(2) 把剪下来的标题字和插画利用双面胶粘贴在红色KT板上,利用美工刀沿轮廓边缘进行裁切。选择红色是为了醒目。目前还可以采用手术刀、雕刻刀、电烙铁、激光切割喷胶等

多种不同工具进行操作。

(3) 选择黑色背景KT板,主要是为了能够配合整体颜色,并且便于利用修正液书写正文,如图8.21所示。

(4) 利用双面胶将标题字和插图粘在背景板上面,如图8.22所示。

(5) 利用白色修正液写正文,如图8.23所示。

图8.21　梯形是为了增加立体视觉效果

图8.22　提示粘贴后不要翘角

图8.23　制作完成

利用美工刀进行裁切的时候要注意边缘的光滑,避免出现毛刺。可以采用拉锯方式慢慢操作,这样可以达到精致要求。在标题字和插图外面要留有一定宽度的KT板边缘,既增加了立体感,又使得整体层次感加强。背面粘双面胶的时候一定要顺着边缘粘,这样才能避免卷边现象。

8.3　立体POP陈列展示架

陈列展示架就是利用平面的纸张,通过切、割、折等方法和多种不同的粘贴方式,转化成立体形式来展示,它具有多角度立体空间效果。通常为了使结构平稳,一般采用厚的卡板纸制作。这和折纸有些相像,它的线稿也与折纸一样。

这类方法多用来制作柜台陈列式POP,归纳起来它有以下几种制作方式。

8.3.1　相框式

相框式是一种比较通用的陈列展示架制作方式。它利用一张硬纸,通过切、割、折、粘等方法,转化展示形态,从平面到立体,形成不同的效果,如图8.24所示。

图8.24　相框式立体POP广告

8.3.2 对折复合式

对折复合式简单地说就是不用粘贴的方式进行创造,而利用对折的方式进行整理,从而形成立体的姿态,如图8.25所示。

图8.25 对折复合式立体POP广告

8.3.3 蛇形与矩阵

蛇形与矩阵都是重复式的,它通过对一张纸进行简单的重复操作,形成多层次感的POP广告。由于它的制作工艺较复杂,一般不宜采用过厚的纸张,如图8.26至图8.35所示。

图8.26 矩阵复合式立体POP

小型台式POP设计作品展示:所有的图示与插接智力游戏类似,如图8.27所示。

图8.27 结构空间化的立体POP　　图8.28 结构图(1)

第8章 立体POP广告

图8.29 结构稳固的立体POP展示台

图8.30 结构图(2)

图8.31 多面立体POP广告

图8.32 充满了折纸味道的POP广告

图8.33 真实环境中与商品结合的立体POP广告(1)

图8.34 有些展示台是需要高度的，为此可以制作一个底座

图8.35 真实环境中与商品结合的立体POP广告(2)

【设计案例8-2】儿童食品系列POP包装(作者:汪晓庆,辛静)

设计说明:首先,该系列包装是儿童食品系列包装,儿童食品给人一种甜蜜、活力的感觉,所以在色彩上选用了鲜艳、亮丽的颜色。其次,该系列包装在色彩基调上统一的同时,包装的元素和造型也都是根据儿童时期的积木玩具的原理改变而成,充分体现了现在崇尚的节约、环保、再利用的理念。

(1) 饼干类。根据饼干的形状和积木的原理,设计出拼插式包装,色彩上采用鲜艳的颜色,起到吸引儿童注意力的作用。该包装的优点在于当食品食用完后,包装可以保留下来,像积木一样拼插,在享受零食的同时还可以锻炼儿童的动手、动脑能力,如图8.36至图8.39所示。

图8.36　拼插式包装

图8.37　拼插式包装组合

图8.38　拼插式系列包装

图8.39　拼插式系列包装实图

(2) 糖果类。糖果本身色彩鲜艳,因此该产品包装色彩绚丽,每个小包装可以单独使用,在积累到一定数量时,可以将小包装互相拼插、任意组合,以此来锻炼和增强儿童的动手能力,如图8.40和图8.41所示。

图8.40　正方形包装组合

图8.41 三角形包装组合

(3) 点心盒。如图8.42所示，该包装可以盛放各种食品，将它设计成上下两种色彩，使之与其他几组包装形成系列感觉。

图8.42 点心盒包装

儿童食品系列包装，由拼插式包装、正方形包装、三角形包装、点心盒和整体大包装5种形式构成，从包装的色彩、形式上整体给人以鲜艳、活泼的感觉，如图8.43所示。

图8.43 儿童食品系列包装

在产品包装设计的过程中，需要结合产品的特性，以更加新颖、实用的方式对其进行设

计。让产品包装在保证保护产品、有利于运输的前提下,增加一些实用、装饰的作用。良好的包装往往能刺激购买欲望,直接促进产品销售。

【设计案例8-3】咖啡包装(作者:陈傲,李朋非)

设计说明:如图8.44至图8.47所示的一组包装选用的产品为咖啡,名叫coffee time。此产品的系列包装设计,是为了进一步地对其产品的品牌进行更好的阐释。这款咖啡的消费目标群体是年轻人和学生,其中主要是那些忙于工作或学习的上班族和学生。他们每天都在自己的天地中努力着,并希望从中可以得到一些享受和惊奇。

图8.44 咖啡系列包装

根据这一消费群的特点,我们首先在色彩上大胆选择以白色和绿色为主色调,棕色反而以一种小面积的形式出现在包装上。因为绿色总是给人以生机、希望甚至是有些快乐的感觉。

组合设计上用了很多异形和小创意在里面,而且在设计时针对咖啡这一产品的特点做出了一些调整。比如以前主要是多袋的包装,如图8.45所示的包装为一款3袋,它希望使一些不了解该产品的人了解它的过程,它会给你尝试——美味——快乐时光的体验过程。如图8.46所示则是分别的独立包装,便于携带。如图8.47所示为一款咖啡糖的包装,从它的外形上,消费者就可以看出它的卖点,这样也增加了它本身的趣味性。

图8.45 组合包装

图8.46 方便装

图8.47 趣味装

【设计案例8-4】巧克力外包装(作者：李海茹)

设计说明：这是一款巧克力的外包装盒，上面配了翻卷的花纹，看起来古典而优雅。这是一个圆形的盒子，整个设计温馨可爱，是女孩子比较喜欢的类型。

具体设计步骤如下。

(1) 先画出包装盒的轮廓，如图8.48所示。

(2) 在盒子上面画上花纹，如图8.49所示。

图8.48　画轮廓　　　　　图8.49　画花纹

(3) 在盒子上面添加品牌和文字以及标签，如图8.50所示。

图8.50　最终效果

巧克力的包装必须有产品的特征，因而产品的色彩要反映在包装上，使其形成和谐的统一感。

本章小结

本章的学习可以加强学生的动手能力，强化立体层面设计的观念。在设计时，应该能够根据商品的外形和特点进行总体规划，在使用材料和设计色彩中始终与环境、商品以及价格相联系，形成整体的设计思维。

 复习思考题

1. 简述立体POP的定义及特点。
2. 立体POP如何分类？
3. 立体POP与其他形式POP的区别是什么？

 课堂实训

1. 利用硬卡纸制作小型台式POP。
尺寸：16～8开。
2. 利用KT板制作立体POP价目卡或展示牌。
尺寸：8开。
3. 利用硬卡纸或KT板制作休闲食品的立体POP广告。
尺寸：8开。

第9章

电脑与手绘POP广告设计的综合应用

学习要点及目标

* 了解电脑与手绘POP广告设计的优缺点。
* 理解电脑与手绘POP制作二者之间的关系。
* 掌握电脑与手绘POP广告设计的结合应用。

核心概念

POP模板设计、特效字体、抠图、缩放

电脑和手绘POP各有各的优点和特色，在应用时如果相互结合、取长补短，不仅能够节约制作成本，而且也能够提高工作效率，提升美感，同时促销效果会更加突出。在电脑中可以事先制作不同种类的应用模板，如店长推荐、新品上市、新品推荐、特价商品、周末促销、周年店庆、节日促销、换季促销、返券、买几赠几和折扣等，如图9.1所示。使用时，将模块打印或印刷出来，再到应用现场手绘填上POP字体，二者结合起来使用十分方便快捷。

图9.1 电脑制作的POP元素模板

9.1 电脑与手绘POP广告的优缺点比较

1. 电脑POP广告的优缺点

(1) 规范、庄重、具有时代感。当商家想传达一种时代感、高档次、正规化时，电脑设计是不错的选择。但在一定程度上电脑POP广告缺少亲和力。

第9章 电脑与手绘POP广告设计的综合应用

(2) 高效率，可规模化批量生产。当同一个POP设计需要多张时，手绘肯定是低效率的，此时电脑设计就可以发挥其优势，一张设计模板可以根据需要印刷随意的数量，而且印刷数量越多，单位成本就越低。这一般适用于连锁类企业当中，而一些低端客户也采用这种方式。这主要是厂家批量生产POP模板，小商家进行零售购买，在这种情况下，一般会预留相关信息而由商家自己采用手绘填写相关内容，如图9.2和图9.3所示。电脑POP广告对于只需要少量几张POP广告的商家而言不太实用，因为目前单张电脑POP成本偏高且亲和力差。

图 9.2　电脑制作商场国庆促销POP广告

图 9.3　电脑制作快餐店促销POP广告

【设计案例9-1】洗面奶海报(作者：张桐)

制作说明：先在Illustrator中画出THE FACE SHOP洗面奶的袋子，主要用了钢笔工具、矩形工具、比例缩放工具、自由变换、混合工具、文字工具等。用钢笔工具画出蝴蝶，并着色，导入Photoshop新建文件，导入背景和洗面奶的瓶子。调整色彩平衡，抠图，即抠出"新品推出""Summer"的POP字以及人物放入背景中。找到THE FACE SHOP的Logo，导入Photoshop进行缩放，调节大小，然后羽化边缘，最后用浅绿色输入广告语，如图9.4所示。

图9.4　洗面奶海报

电脑制作可以很方便地导入图库素材。

2. 手绘POP广告的优缺点

(1) 即时性。手绘POP广告速度快，根据需要可以在较短的时间内制作完成。

(2) 艺术性。可以说，电脑给我们带来了很大的便利。然而，无论如何，电脑也代替不了手绘，艺术是人的艺术，手绘的POP广告带有一种灵性，它给人的感觉就是亲切感。而POP广告的一个要点就是拉近与受众的感情距离，通过手绘可以有效地达到这一目的。

(3) 低成本。这也是POP广告最重要的一个特征。POP广告的流行，一个很重要的原因就在于成本低、效果好。所以，一些大的商家也会采用手绘POP广告，但主要还是一些中间层次的商家使用更为频繁。例如，蛋糕店内的POP广告就多采用手绘形式，如图9.5所示。

图9.5 蛋糕促销POP广告

9.2 电脑与手绘POP广告的关系

现阶段的POP广告制作是手绘与电脑制作相结合，二者之间并非是取代与被取代的关系。由于当前科技发展与社会需求产生了电脑制作的形式，然而传统的手绘POP广告依然保留，并且根据实际应用情况二者结合使用达到的效果更佳。可以说二者的结合是技艺与科技的统一，能够改进并完善POP的制作方式。

电脑制作具有规范统一、模板化、设计版式多变的特点，可以实现图文混排。其表现形式丰富，视觉冲击力大，输出效率高，综合成本低，特别适合用量大、下属店铺数量多、经常组织促销活动的连锁企业，是今后POP应用的主流，缺点是目前单张POP成本偏高、亲和力差。总之，手绘技艺与现代科技的完美结合势必会成就更具活力的POP广告。

9.3 电脑与手绘POP广告设计的结合

电脑与手绘POP设计的结合可以从以下几个方面综合应用。

(1) POP模板设计，成批印刷出来，到具体应用时可以根据时间、场所，用马克笔现场

手绘制作。例如折扣促销模板、节庆模板、指示模板,如图9.6所示。

图9.6　手机促销POP模板

(2) POP海报设计。成批量喷绘或印刷出来,到具体应用时可以根据时间、场所,用马克笔现场手绘制作。例如演唱会海报、展览海报、商场外海报等,如图9.7所示。

(3) 连锁专卖店统一促销POP设计。根据专卖店的销售特点,要求统一POP设计,但全国各地连锁店网点太多,如果手绘数量太大,根本无法达到统一的要求,只能用电脑先设计好印刷出来,再把赠品、时间、折扣和店名现场手绘添上。例如麦当劳、肯德基餐饮类连锁店,李宁、班尼路等服装类连锁店等,如图9.8所示。

图9.7　商场促销POP广告

图9.8　专卖店夏日促销POP广告

还有一种情况,就是先手绘插图、文字或装饰花边图案等,再通过扫描或拍摄输入到电脑里合成,制作成统一素材库或模板,等应用时直接从库中调用,无须每次都现场制作。例如各种类别的卡通POP插图、特效POP字体等拼贴海报的制作。

【设计案例9-2】OLAY化妆品海报

产品图示背景效果如图9.9所示。具体设计步骤如下。

图9.9　产品图示背景效果

(1) 在Photoshop中，新建文档并导入化妆品图片，制作背景。

(2) 添加文案，将手绘好的POP字体设计扫描到电脑中，实现手绘与电脑的结合应用，效果如图9.10所示。

图9.10　添加不同层次文字的效果

(3) 添加形象代言人，丰富画面效果，如图9.11所示。

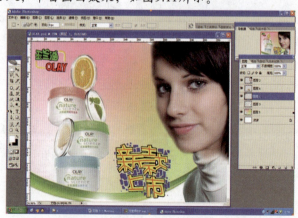

图9.11　添加人物形象后的效果

电脑设计制作的应用范围很广泛，从平面到立体、从小型POP到大型POP，无处不展示出其魅力。下面我们来分析几个案例，如图9.12至图9.30所示。

第9章 电脑与手绘POP广告设计的综合应用

点评：该作品利用电脑制作，在版面的空白处可根据实际应用场所结合手绘。作者设计制作时采用暖色调渐变填充底色，给寒冷的冬天营造了一种暖融融的气氛，使顾客在购物时心理上感觉很舒服。

图9.12 超市冬日促销POP广告(作者：叶君龙)

图9.13 游戏光盘促销立体POP广告(作者：叶君龙)

图9.14 游戏光盘促销立体POP展开图

点评：该作品采用电脑绘制立体POP展开图，比手绘精确，而且制成模板可以反复应用，制成印刷模切板可以直接剪裁，非常方便快捷。

图9.15 手机促销POP广告(作者：尉云辰)

图9.16 手机促销POP展开图

点评：立体的椭圆造型，再加上手绘的价格，把手绘和电脑POP广告完美地结合起来。并且将产品放入其中，可使设计与产品融为一体，生动活泼，打动人心。

点评：该作品采用电脑制作，模仿切蛋糕，悬挂几小块切好的蛋糕以引人注意，有一定的创新点。

图9.17 蛋糕促销立体悬挂POP广告(作者：姜莹)

图9.18 蛋糕促销POP海报(作者：姜莹)

点评：该作品利用电脑能够羽化效果制作的优势，给画面中的蛋糕蒙上一层淡淡的朦胧效果，整个画面采用了淡粉紫色，仿佛能够闻到软软的蛋糕的香甜气息。

图9.19 情人节促销POP广告(作者：李敏)

图9.20 手机促销POP广告(作者：李敏)

点评：该作品利用电脑渐变均匀填充布满画面，把图库中鲜花和心形等图案加以合理应用，整个画面营造出节日的气氛。5.8折是后期手工添上的，完美地结合了电脑和手绘POP广告制作。

点评：该作品也是采用电脑渐变填充，用蓝白渐变表现出电子科技感，画面淡雅。

图 9.21 儿童节手绘POP电脑模板制作(作者：韩佳丽)

图9.22 情人节电脑模板制作(作者：韩佳丽)

点评：这两幅作品都是先用手工绘制，然后扫描存入电脑，将字与人物粘贴结合，画面活泼，很有亲和力，体现了手绘POP广告的优点。

第9章　电脑与手绘POP广告设计的综合应用

图 9.23　冰激凌特效POP字体制作(作者：武红侠)

点评：该作品是手绘POP特效字体，并配合双边效果，独特的马克笔触是电脑无法比拟的，后期可以扫描到电脑中，粘贴到电脑POP海报中或其他电脑POP设计作品中，即可完美地将手绘与电脑POP广告结合起来。

图 9.24　电脑POP插图(作者：李亚肖)

点评：这幅作品是采用手绘形式绘制的电脑插图，发挥了手绘POP广告亲切感的优点，再配上后期的电脑打印制作，即可显现出既现代又传统的效果来。

图9.25　电脑POP特效字绘制(作者：宋仁静)

点评：这幅作品是采用手绘形式绘制的电脑特效字插图，把图片和文字结合在一起使用，这种独特的立体手绘造型是电脑无法表现出来的。

图9.26　糖果屋促销招贴(作者：宋洋)

点评：向外喷射的彩条的背景与螺旋的糖果呼应，给人以鲜艳动感的视觉效果。"糖果屋"三个字叠加上网格纹理更加使主题显得轻松活泼。"VIP"双钩字效果，明确主题，传达给人们此次促销的目的。

图9.27 巧克力蛋糕促销海报(作者：王慧)　　图9.28 宠物精品屋立体POP广告(作者：王慧)

点评：该作品采用产品本身的色彩，构图视觉流程顺畅，并且巧妙地把手绘字体和电脑插图相结合。

点评：在宠物店入口摆放该POP广告，能起到很好的促销功能，形象可爱的卡通造型引人注目。

图9.29 果酒促销海报(作者：梅梦竹)

点评：该作品取用设计者本人名字中的"梅"字作为品牌名称，不仅好听，而且与果酒梅子同音，做起来也有意义。画面采取对角式对称构图，合理地插入了电脑图库中的卡通人物。

图9.30 商场购物嘉年华海报

点评：该作品以购物嘉年华为主题，是为商场购物节所设计的海报，用电脑插入人物照片、小星星等图案，制作出多层次的文字效果。

第9章 电脑与手绘POP广告设计的综合应用

本 章 小 结

本章通过对电脑与手绘POP广告设计优缺点的对比分析,总结出二者的关系是相辅相成的,是技艺与科技的结合,在实际运用时要取长补短,结合使用效果更佳。

1. 电脑POP和手绘POP广告为什么都有缺点?如何避免?
2. 如何设计出更多的电脑POP模板?
3. 有了电脑POP模板是否完全可以不用美工人员了?

1. 上机设计制作促销打折的一组POP广告模板。

要求:可以没有插图,但要有花边装饰。打折文字要大而醒目,版式编排要合理。一组里至少包括"1~9折"字样,另外,要单独设计"5折"字样。字样风格要一致。

2. 任选一节庆,上机设计制作POP广告模板。

要求:必须有插图,有装饰,文字设计要新颖、可读性强。模板可以是单张或系列。

第10章

作品赏析

Part 10

 学习要点及目标

* 学会欣赏和鉴别作品的优劣。
* 提高审美情趣，增加点评与互评的互动。
* 开阔眼界，活跃创造性思维。

海报设计、立体广告、字体图形化

在POP广告的设计构图中，我们不仅要学会运用对称、均衡、方向、中心、空白、分割、韵律、节奏等设计原理，还要学会掌握和运用色彩的功能，来表达广告的诉求。我们知道，学习设计的最好方法是多看作品，并分析作品的成败。本章我们将通过对设计师、学生的作品的分析，来感悟POP广告设计语言的美妙与信息传达的奇效。下面让我们带着喜悦的心情跟随眼睛去旅行吧！

10.1 海报设计作品赏析

海报是POP设计中最为常用的广告形式，它方便、快捷、醒目并有较强的艺术性，是深受人们欢迎的广告方式之一。掌握它的构图与色彩关系是考验一个平面设计师是否称职的试金石。海报设计作品如图10.1至图10.24所示。

点评：“绿色食品”当然选用绿色来衬托。整张海报采用了竖排的形式进行构图。天津大米节的主题字由上而下，像箭头穿透画面，指向内文。下面的插图起到了点题的作用。

图10.1 大米节海报(作者：刘婷婷)

第10章 作品赏析

图10.2 万圣节海报设计

点评：作品的主题是万圣节，色彩运用大面积的深色，给人神秘搞怪的刺激感，突出了西方节日的特点，简洁明确。

图10.3 企业海报设计(作者：王泽明)

点评：本作品以精卫填海为题材，突出企业的敬业精神，很好地将民族文化和企业文化结合了起来。

点评：马克笔绘制的插图有一种悠闲的味道，与跑车的感觉很匹配。

图10.4 汽车插图

点评：画面运用冷色给人阴冷的感觉。万圣节突出搞怪作恶，中间一个恐怖的大眼怪人突出了画面主题。侧面的一点红打破了画面主调，构图和谐。

图10.5 万圣节海报(作者：李翠)

点评：文字"圣诞快乐"、雪地里的圣诞老人打破了冬天寒冷的感觉。运用红色字体互相呼应，映衬节庆感觉。画面里松树的律动感与作品主题相结合突出欢快的圣诞气氛。

图10.6　圣诞节海报(作者：李敏等)

点评：作品很好地体现了药品企业的健康理念，孩子们在快克的关怀下茁壮成长。

图10.7　小快克广告设计
　　　　(作者：吴少康)

点评：构图和谐，运用卡通字体的"生日快乐"给人节日的气氛，大的生日蛋糕和旁边的可爱小人相互呼应。强调蛋糕的新鲜可口，所以要标明现场制作。

图10.8　生日蛋糕海报
　　　　(作者：李敏等)

第10章 作品赏析

点评：一对恋人如痴如醉的背影，足以让人产生甜蜜的联想。"情人节"采用了特殊的字体"唇形"，又仿佛是两颗喜悦的心在跳动。

图10.9 "情人节"海报(作者：张宇)

点评：粗糙的填色方法，让人联想到牛仔的放荡不羁，随意休闲的感觉跃然纸上。作品采用边框的装饰来衬托画面中心的空白，很有新意。

图10.10 服装促销海报(作者：张宇)

点评：作品用浪漫的创意手法，图文生动活泼，表现出两者的互动。以速写笔触，夸张地绘出张开大口唱歌的小猪。作者对设计工具应用自如。整幅海报具有强烈的视觉传达功能。

图10.11 猪排海报(作者：张媛媛)

图10.12　新品宣传海报(作者：张媛媛)

图10.13　水果插图

点评：插图形象很神，非常富有个性，极好地表达了海报的特色；狂放生动的用笔，单纯简洁的色彩，使画面干净利落。

点评：马克笔非常适合表现水果的新鲜，亮丽的色彩也具有一定的吸引力。

图10.14　牛排海报(作者：张媛媛)

图10.15　插图设计

点评：画面用彩色纸拼贴而成，上半部用马克笔写了信息文字，下面用彩色铅笔绘画了插图，又用水粉写下"和您有约"。整幅作品采用倾斜式构图，增加了动感因素。

点评：看，美女、鲜花与美食一下子就呈现在眼前，整幅作品采用发散式构图，增加了动感因素。

第10章 作品赏析

点评：可能跟传统有关，画面以蓝色、紫罗兰色为主基调，没有花哨的感觉，因为都属一个色系，所以有种寂寞感。中间的方框很像印章，有种古香古色的感觉。

图10.16 宣传海报(作者：张宇)

点评：大红大绿的对比，简单明了扣题，使人一目了然。

图10.17 节日海报设计

点评：这是电脑图片与POP字体结合的作品，运用电脑技术使POP的特性得到完全的发挥。图片中的背景为电脑后期调色后的模型照片，其中，"特色烤鸭"四个大字占据图片左上角位置，让人对要表达的主题一目了然。黄色箭头标志开业餐馆的位置。"开张大吉"准确表达了小店新开业、欢迎品尝的意思。

图10.18 电脑设计海报 (作者：赵雯慧)

10
chapter

177

图10.19 "大食堂"海报(作者：赵雯慧)

点评：利用电脑插图与POP字体的结合，可以更简便地达到一些在手绘中比较麻烦，或者绘图技术达不到的效果。简洁的白色背景配合亮丽的颜色，使海报更加醒目。其中，玫红色的"大食堂"三个字与"5元"相呼应，让人产生物美价廉的感觉。

图10.20 "经济餐"海报(作者：许鑫)

点评：这是一张"素食米饭经济餐"的POP广告，整体画面简洁生动，富有动感，色调柔和舒适。图形和文字相结合，组合得当。文字清晰明了，生动活泼，富于变化，色彩鲜艳。图形以插画的形式展现了食物的美味可口。

图10.21 "下午茶"海报(作者：许鑫)

点评：这是一张"下午茶"的POP广告，文字追求大小、强弱的变化，巧妙的茶具插图与文字之间似断又连，形成一种画面的前后节奏，简洁明了。

图10.22 "妈妈，我爱你"海报(作者：汪晓庆)

点评：作品以最简单、直接的方式来体现母子之间最真挚的爱。这幅POP广告围绕贝因美"爱"的主题，从孩子的角度出发，以在便利贴上写有各国"妈妈，我爱你"的方式来表现孩子想要对妈妈说的话。在孩子成长的过程中，妈妈总是将百分之百的爱给予孩子，但对于孩子来说，能为妈妈做的却少之又少，所以作为孩子，能为妈妈做的就是大声地告诉妈妈："妈妈，我爱你。"

第10章　作品赏析

图10.23　减肥日记之体重秤篇(作者：汪晓庆)　　图10.24　减肥日记之卷尺篇(作者：汪晓庆)

点评：对想减肥的人群而言，最关注的就是体重与体型尺度，所以该作品以减肥日记的形式记录不同时期不同的体重、尺度变化，以此告诉受众，该产品能够帮助你健康、持续减轻重量、缩小尺度。该系列作品画面简单、含义明了，给人们营造出一种轻松、愉悦的感觉。

10.2　立体POP广告设计作品赏析

立体POP广告设计也是POP广告的重要部分。商品只有在良好的宣传、保护和衬托下才能尽善尽美地展示品质，因此，在进行立体设计时，要考虑很多相关因素。下面我们就几个案例对其因素加以分析，如图10.25至图10.33所示。

图10.25　灯箱设计(1)(作者：倪慧)　　　　图10.26　灯杆旗设计(作者：倪慧)

点评：该灯箱设计作品大胆地采用了鲜艳的颜色，表现这一季年轻、前卫的主题。不乏设计感的同时又带着高端时尚的气质。色彩迷幻，富含激情，与该场合不谋而合，极具现代感。

点评：这是一组灯杆旗设计图片，设计风格富有张力，色彩给人振奋的视觉感受，让受众在享受美的同时又产生年轻激扬的心情。

点评：这是一张灯箱设计图片，与图10.25同为一系列，相互呼应，联系紧密。同样呼吁年轻、个性的时尚主题，奢华而又贴近生活。

图10.27　灯箱设计(2)(作者：倪慧)

点评：这是一张拉网展架的图片，年轻激扬是不变的主题。背景图案富含张力，呼之欲出，力量感十足。色彩变幻多样，给受众无尽的想象。

图10.28　拉网展架(作者：倪慧)

点评：画面采用暖色调，突显了开店节庆的喜悦，给予受众温馨的感觉，活泼的插画传达一种丰收的感觉，休闲又有趣味。

图10.29　店庆海报设计

第10章 作品赏析

点评：作品以红色和白色为主，黑色、灰色和其他颜色为辅。在包装设计上没有过多琐碎的修饰，重点突出设计简洁明快的特点。图案也采用一种抽象的设计，以配合整体的设计风格。

图10.30 立体包装(1)(作者：迟岩)

点评：此组设计所要营造的是一种朴实、原生态的气氛，所以在包装设计上没有采用过多形体的变化，而是尽量以一种复古、简单的方式完成设计。为了更好地表现设计的整体风格，在包装图案上直接插入了生活劳动的场景和劳动者的形象。在色调及色彩的运用上也很稳重、朴素。

图10.31 立体包装(2)(作者：迟岩)

点评：因为做的是食品包装，所以在包装设计上做了较多的形体变化。但在颜色上却过于单调，没有很好地突出食品的特色。

图10.32 立体包装(3)(作者：迟岩)

点评：这组设计在包装外形上没有做过多的变化，在风格上给人以简洁大方的印象，没有过多花哨的装饰，色彩也很单纯，因此能更好地突出产品的品质感。

图10.33 立体包装(4)(作者：迟岩)

10.3 字体图形化设计作品赏析

字体图形化海报设计是POP广告常用的表现形式，尤其是对于手绘海报设计，图文的编排与和谐尤为重要，它是POP广告设计语言，也是设计风格的重要体现，如图10.34至图10.52所示。

图10.34　英文字母与鞋的联想(作者：宋洋)

点评：一个个枯燥的英文字母在设计者手里变得活泼好动，各种变化带给人无数的想象……英文字母如起舞的高跟鞋，利用高跟鞋的花样，编排字母结构，利用想象空间，将它们摆成不同的形状位置，形似字母，突出设计的主题，为26个字母增添了一抹耐人寻味的亮点。

图10.35　字体设计——酒入愁肠(作者：储思敏)

点评："酒入愁肠"中的"酒"字采取了形象化的表达方式，让人一看便知。酒后失意的人，无力的双手，只能靠自己的右手支撑自己的左手，孤寂与悲伤交织，形成"入"字。"愁"字是一个戴着帽子的女人，一只手托着腮，微微低着头，毫无疑问，独自举着高脚杯的女人永远给人孤独的伤感，愁绪万千……"肠"字直接用形象的实物表现。

图10.36　动物插图(学生作品)

点评：运用马克笔的细致刻画，其响亮的明暗关系带来强烈的视觉效应，萌萌的表情，使人顿生怜爱。

第10章　作品赏析

图10.37　字体设计——音乐坊(作者：李林)

点评：音乐像飘起的旗帜，带我们去远航。马克笔画的字体适当留出高光，显得突出和透亮。再用彩铅画暗部与亮部的过渡。最后用浅色马克笔画字体后面的背景纹样，不要用黑线勾边，使背景不喧宾夺主。

图10.38　字体设计——美丽的意外(作者：靳小莎)

点评："美丽的意外"利用装饰字体表现出它本意的美，有点梦幻的感觉。画面中有闪星、钻石、水晶鞋，给人一种童话般美丽且梦幻的视觉享受。

图10.39　字体设计——草莓妞妞(作者：靳小莎)

点评："草莓妞妞"是甜甜的形象，她笑眯眯的，又吐着舌头，很调皮又阳光。这个形象可以当作一些食品(含有草莓或草莓味儿的)的宣传画。"草莓妞妞"四个字着色与草莓相一致，和谐，整体感较强。

图10.40　字体设计——潮(作者：王晓溪)

点评：这幅作品不仅是简单的一个"潮"字。从潮流联想到时尚，所以选用一些流行时尚物，经过变形、搭配组合而成。整张作品若细看，它是一个个的单品，但都被一个"潮"字所囊括。

图10.41　字体设计——NEWSPAPER(作者：王晓溪)

点评：这幅作品主要是用报纸剪贴而成，不规则的排列带出动感，有意拼错的字母用"×"划掉，让人联想起小学时老师判的错字，很有趣，很活泼。

图10.42　字体设计——YanYuShu(作者：颜于淑)

点评：此设计采用了字母的形式，利用各个字母相互遮挡表现一种活泼、跳跃、积极向上的感觉。在颜色的运用上采用了鲜艳丰富的颜色，来突出"颜"字五彩缤纷的特点；在字母后面添加了大小不一的圆圈，以圆圈之间的穿插以及大小对比来表现"淑"字温和美好的特点。在材料的运用上，前面的字母选用了颜色鲜艳、饱和度较高的马克笔，后面的背景选用了彩铅，造成一种前后的虚实对比。

点评："一网打尽"连成一体写，体现词的意义，一个也不能少。中间的"网"字设计成渔网形，可没有断开的地方，体现网疏而不漏。"打"字中的提手设计成拳头，体现了打的力度。"尽"字下两点设计成鬼头，体现犯罪的下场。整体喻义"天网恢恢，疏而不漏"，犯罪终将受到制裁。

图10.43　字体设计——一网打尽（作者：刘鹏）

图10.44　字体设计——童年乐趣(作者：王峥)

点评：童年充满无尽的乐趣，童年是鲜活的。作品中采用了红、黄、蓝、绿那些缤纷的色彩，还有仿佛在蹦跳的字体。看到它，童年那些记忆突然清晰起来，小时候孩子们总是盼望：什么时候才能长大呦？

图10.45　字体设计——古典美(作者：王梦瑶)

点评：提到美，无不想到中国的古典美，那是一种温柔的美、潮流美、自然美、气质美，美得含蓄，美得凝重，美得经得起时间的洗礼和岁月的打磨。

图10.46　相依为命(作者：王娜)

点评："命"字的字头像一把伞，呵护着两个相依相偎的人。

图10.47　字体设计——甜蜜(作者：张俊婷)

点评："甜蜜"的字体像糖果，像蛋糕，像生日的祝福，像初恋时颤动的心灵，像五彩缤纷的水彩画，充满了少女时的幻梦。

图10.48　字体设计——王峥(作者：王峥)

点评：这是女性化很强的名字，甜甜的粉色，很像这个学生的特点，少许修饰，使设计更具整体感。内在的美通过字体与色彩显现了出来。

第10章 作品赏析

图10.49 字体设计——保护环境(作者:王梦瑶)

点评:保护环境成为全世界关注的话题,让绿色重返世界的每个角落,让小蜻蜓有个轻松、快乐的家。

图10.50 字体设计——摇滚风(作者:王峥)

点评:摇滚,作为21世纪的一种时尚元素,热情、奔放。橘、红、紫,构成了"摇滚风"的基调,而音响构成"滚"字的偏旁,象征着激情。这便是摇滚风。"滚"字右边灵动的线条犹如活力四射的青年,更突出了主题。

图10.51 字体设计——陈俊霞(作者:陈俊霞)

点评:在肥肥的字周围加上飘浮的气泡,使文字给人活泼可爱之感,让人心情愉快。做人的态度积极乐观,在开心与快乐之中寻找人生的真谛。字采用暖色调,而字周围的气泡则采用冷色调来衬托文字。

点评：将字体变化成点、线、面的几何形，简洁大方，在不失文字作用的前提下，大胆地将文字设计成图形化的视觉语言，使得字体更具自我性格，也更具有视觉冲击力。

图10.52 字体变形(作者：周思彤)

10.4 其他设计作品赏析

以下是一些其他设计作品的赏析，如图10.53～图10.64所示。

图10.53 动物插图

点评：插图中留白处理得恰到好处，色彩不多，但是明度变化丰富，画风俏皮可爱。

图10.54 水果插图(1)

点评：马克笔粗线勾勒使得造型简洁明快，丰富的色彩似乎使我们嗅到了食品的美味。

第10章　作品赏析

点评：暖红和暖绿的配色鲜艳明快，采用马克笔画出了水粉静物的感觉。

图10.55　水果插图(2)

点评：鲜艳的色彩和适当的留白使得水分饱含其中。

图10.56　水果插图(3)

点评：父爱如山，高大而巍峨。看见西装，仿佛就能看见父亲为这个家辛勤忙碌的身影。最上面用醒目而不失庄重的暗红色的"Happy father's Day!"（父亲节快乐）几个字提醒着各位孩子：父亲节到了。

图10.57　节庆海报设计(1)

图10.58 节庆海报设计(2)

点评：此作品表现的是买圣诞节礼物买二赠一这样一个活动，目的是激发消费者的购买欲望，各式各样的圣诞节礼物任消费者随意挑选。

图10.59 节庆海报设计(3)

点评：在圣诞节这天，有很多年轻的朋友都会想要出去聚餐、游玩等，其中聚餐应该是最受欢迎的。"桌桌有奖"送给顾客一个开心的节日。

图10.60 情人节活动促销海报(1)

点评：作品以优美的花纹为肌理，配上象征着爱情的玫瑰花，整个色调鲜艳温馨，大大的"3折"格外引人注目，广告语是"德芙，纵享丝滑"，柔软的字体有一种入口即化的感觉。

第10章 作品赏析

点评：情人节是西方的传统节日之一。这是一个关于爱、浪漫以及花、巧克力、贺卡的节日，男女在这一天互送礼物用以表达爱意或友好。鲜明的色块是海报的一大亮点。蛋糕代表甜蜜，相机能记录甜蜜的时刻。右边三张手势图，说明情人节需要支持宣传。希望大家能够在情人节到来前，到商城来购买商品。

图10.61 情人节活动促销海报(2)

点评：儿童节选用可爱的字体突出主题，蓝色和紫色的标题更显眼，"布偶坊"上使用玩偶图案，突出小动物的可爱。右下角的兔子，更显得全图轻松活泼。整体颜色鲜亮，图案活泼，符合儿童节主题。

图10.62 儿童节海报(1)

点评：画面采用小孩和拼图形式体现益智园的童趣和灵活感。画面上小孩好奇的眼神寓意朵朵益智园可以开启孩子的智慧，让孩子的想象空间无限释放。同时益智园的趣味性也从画面元素中传达出来。

图10.63 朵朵益智园海报

点评：夸张的插图，营造出别致的效果。活泼的字体适合儿童题材。以白色为底，单纯的颜色，像儿童的内心世界一样纯净。

图10.64　儿童节海报(2)

本 章 小 结

本章通过对学生作品的分析点评，简要地介绍了POP的设计创意与色彩、构图等在设计中的综合表现方法。结合课堂作业练习，可使学生对字体、海报插图以及海报设计的认识有一定的提高。设计是一个长期的实践过程，在设计这条道路上，需要多看、多想、多练，将课堂学到的知识运用到设计实践之中。

复习思考题

1. 结合设计实践，思考在POP设计作品中应如何运用设计字体的相关知识。
2. 观察超市中的临时广告，分析其对消费者都起到了哪些促销作用。

课堂实训

根据所学的知识，用计算机设计三折页的DM宣传单。
尺寸：32开。
要求：200字的设计说明。

参 考 文 献

[1] 李艳辉. POP一点通[M]. 长春：吉林美术出版社，2007.
[2] 聂丽芬. POP设计教学[M]. 南昌：江西美术出版社，2010.
[3] 张辉明. 手绘POP丛书[M]. 长春：吉林美术出版社，2001.
[4] 夏井芸华. 日本最新设计模板：POP设计[M]. 北京：人民美术出版社，2009.
[5] 王猛. 现代手绘POP设计与实现[M]. 沈阳：辽宁美术出版社，2009.
[6] 杨猛. POP手绘广告设计[M]. 北京：印刷工业出版社，2009.
[7] 丛斌. 吉郎POP揭秘系列[M]. 沈阳：辽宁科学技术出版社，2004.
[8] 王忠恒. 实战手绘POP技法[M]. 长春：吉林美术出版社，2008.
[9] 王少华. 手绘POP插图定位[M]. 北京：清华大学出版社，2008.
[10] 埃斯特拉达. 样本及促销设计[M]. 上海：上海人民美术出版社，2006.
[11] 何洁. 平面广告设计[M]. 长沙：中南大学出版社，2003.
[12] FLYING DARGON CULTURE. CLASSICS OF FORMAT CD[M]. Hong Kong：FLYING DARGON CULTURE，2008.